藝術。可見 / 不可見

視障美術創作與展演教學實踐

Visible & Invisible Arts：Practice of Teaching Visual Art and
Performance Creation Curriculums for the Visually Impaired

趙欣怡 著
Hsin-Yi Chao

社團法人臺灣非視覺美學教育協會
Taiwan Art Beyond Vision Association

目 次

推薦序

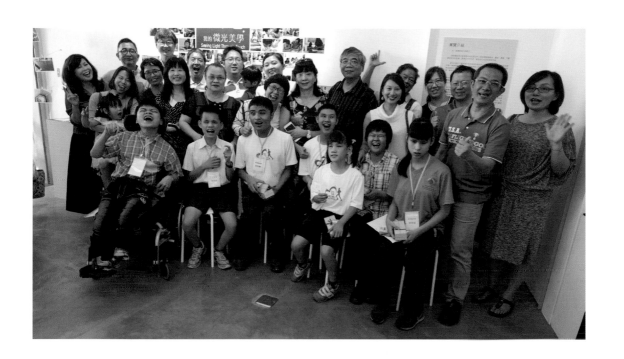

1 杞昭安 教授
2 黃海鳴 教授
3 林志明 教授
4 洪詠善 主任
（依序文完成日期排序）

《藝術。可見／不可見》，這是國立臺灣美術館趙欣怡副研究員的作品，趙博士是社團法人臺灣非視覺美學教育協會創辦人及首任理事長，她擁有建築博士及藝術碩士的學歷，致力提升視障者與美學環境互動能力與藝術資源，改善國內身心障礙者藝術與文化權益，同時提倡明盲共學教育理念。結合視覺藝術、建築美學與認知心理學等領域，專研藝術表現、空間認知、創新科技、口述影像與多元感官教材教法，持續將通用設計與藝術平權理念應用於身心障礙者之教學，其相信藝術超越視覺的力量。

個人早期在啟明學校擔任盲生美工教學工作，被多數人質疑，視覺障礙為何還為難他們接受美術工藝課程，為了這個議題本人1984年在「教與學」期刊發表盲生美工教學初探，隨後1985年在「特殊教育」期刊發表「視障學生美工教學單元設計」，為的是讓社會大眾瞭解視覺障礙學生只是視覺上的不方便，其他能力和一般人並沒兩樣。目前在師範大學擔任視覺障礙領域課程已三四十年，社會對於肢障生上體育課、聾生上音樂課、盲生上美術課也不再覺得奇怪。但對於「非視覺美學」卻又現疑惑，我們說「視覺美學」，那「非視覺美學」究竟是否定的還是負面的概念？

以前讀清朝的大官紀曉嵐為老太太八十大壽慶賀，所題的四句話：

「老娘八十不是人，天上聖母下凡塵
四個兒子都做賊，偷了仙桃孝母親」

只覺得很有意思、很有趣味；如今對照趙欣怡博士所提倡的非視覺美學，終於恍然大悟，原來非視覺是超越視覺的概念。有如Axel和Levent於2002年的著作《Art Beyond Sight: A Resource Guide to Art, Creativity, and Visual Impairment》一書中所要傳播的想法。

日前和南京特殊教育師範學院美術系平莉教授餐敘，發現畫家對於美術的執著，有一股前有古人後有來者的壓力，一心想突破現況。席中我將趙博士的著作分享，她竟然覺得有所啟發，這種科技整合的案例，讓她覺得她的純美術可以應用到特殊教育。這個也正是《藝術。可見／不可見》一書所要表達的「Art for all. Art from all」。藝術是無障礙的，不但沒有國界更不受視覺障礙的限制，藝術是要用心欣賞的，視障者可能眼盲了，但他們的心並不盲。

『藝術。可見 / 不可見』一書，趙博士採用了UD(通用設計)的概念，談雕塑、繪畫、版畫、水墨、攝影、戲劇、無障礙展示設計和口述影像，令人眼睛為之一亮，因此樂於為本書作推薦。

杞昭安　教授
國立臺灣師範大學特殊教育學系教授
2018.2.7.於研究室R105

　　從文化平權的角度，有各種感官障礙的人當然同樣有權利享受各種類的藝術，視覺障礙者當然同樣有權利享受視覺的藝術，但是為甚麼那麼堅持一定要用視覺藝術？難道不能請視覺障礙者用同樣重要的藝術─音樂來替代，有很多理論也告訴我們某樣的感官缺陷時會在另一種感官上得以彌補，也就是說當他的視覺受損時，他的聽覺、觸覺、會更為敏銳。或是，甚至這些被強化的感官能力，反過來可以讓他獲得某種的更為高階以及統合的「視覺」？

　　我想用另一個角度來思考這個問題：日常生活中視覺被用得最多，特別是他可以遠距離預先理解他即將進入的環境，他可以同時掌握自己的身體與周遭事務的複雜關係，以及同時可以了解周遭事物之間的複雜關係。那麼當他看不見的時候，他如何去感受他所居住的房間？他如何去感受四周都有活動的公共空間？或充滿了危險的不明的空間？他如何去感受他所不得不行走充滿些危險的街道？他又如何去感受他的頭上腳下的這個身體？他又如何感受這個看不見卻非常具體的能動的、能感的身體，隨時隨地用不同的衝力往前往後？往左往右？往上飛越？往下墜落？又保持平衡？他又如何在與另一個固定的實體交會時感受阻力或令他驚嚇的碰撞？他又如何在與另一個主體交會交流或直接接觸時的複雜互為主體的感覺？

　　這些都是生活中所必需展開的各種行動之前的感知能力，當他看不見的時候，是不是需要用其他各種感官或是經過翻譯的感覺材料去共同形成一個動態的關係位置圖？也就是在一個在內部視覺中形成一個關係位置圖？這個非常複雜的關係位置圖的有效距離有多大？它的不可確定性有多大？它的關係對象的面孔又有多清晰？多模糊？事實上這些關係組就足夠創造出非常多樣的大量藝術表現，或是說許多的藝術類型也都是在尋找或淬鍊最具代表性的關係模型？

　　我們當然對於視障者的世界感興趣，他們並非看不見，而是用另外的一種方式觀看。這與我們的世界有多麼大的差異？或其實又有非常多的類似性？只不過是因為被太多當下的細節的遮蓋，而忽略了隨時都配備在身上的這個關係架構以及流變的關係組合？其實我更重要的是，他們如何去分享別人的這種與世界的關係？分享別人的活生生的身體與他們周遭環境的不同的、流變的複雜關係？

本書中所提到的各類型藝術創作形式，包含視覺為主要操作控制的繪畫、版畫、水墨、攝影、雕塑等案例，以及以肢體語言表現的戲劇活動，我覺得終於可以透過這樣的軟體輔具讓視覺有缺陷的身體，學習一些補助工具或強化感官轉譯的能力之後，讓他們也能分享其他身體，以及這身體與其周遭世界的複雜交互關係，或是我們明眼人也能學習那個關係圖形的傑出專長，以及那個關係圖形的限制，以便和他們深刻的交流以及相互學習？我認為在學習其他技能，或是在學習其他謀生能力之前，先要有這樣的意識，讓他們有能力分享他人生命的豐富的機會，許多的藝術其實都是在做這樣分享，他們也都超出簡單的視覺。我知道趙欣怡博士透過本書提出的非視覺藝術教育有這樣的倡導平等地的交互的分享這樣的超視覺的精神。

黃海鳴 教授
臺北市立美術館前館長
國立臺北教育大學文化創意產業經營學系暨研究所前主任
2018.2.9凌晨

　　本書作者趙欣怡博士長期領導臺灣非視覺美學教育協會，對於這個領域的創作教學及展演研發，有著許多貢獻，這是我樂意推薦這部成果集結專著的主要原因。另一個緣由，則是因為她的工作涉及到我20多年前在進行博士論文寫作時觸及到的一個哲學問題。要為大家簡介這問題背景，必須將場景轉移到啟蒙時期的歐洲。

　　18世紀中葉的巴黎，迪德羅(Diderot)領導著一整群的學者撰寫《百科全書》這部集體鉅著。他們被稱作「哲學家們」，其延伸意義接近一個政黨。1749年他在倫敦出版的一本著作，卻使得迪德羅被送入監獄，理由是攻擊宗教信仰。然而這卻是一本以盲人為主題的著作《為明眼人寫的盲人書簡》(Lettre sur les aveugles à l'uage de ceux qui voyent)。

　　為何一本以盲人為書寫主題的哲學著作會使得作者被送入梵森監獄(le donjon de Vincennes)的大牢中呢？原因是迪德羅在探討這個主題時延伸出道德和形上學(人間與世界的解釋)存有多樣性。由盲人的問題切入，他指出某一感官層面上的能力缺失，反而使得人能更進一步發展另一種感受性，而這會引導至另一種道德及另一種形上學。

　　側立在這樣的推論背後的，乃是歐洲17, 18世紀哲學爭論的認識來源：它是主要源自內在的(迪卡兒)或外在的(洛克)，也因此感官的探討有著重要的哲學意義。迪德羅在此持著感官和認識有重要關連的立場，而且因為人的感官是多元的，因而認識及基於認識所建立的理念也應是多元的。這樣結論質疑了既有的秩序，使得他受到宗教界指控，被捕入獄。

　　在這個多元感官的堅持之中，含帶著另外幾個觀點，特別和眼前這本著作有關：首先盲人實際上是正面地被當作「不同的他者」，而不僅是有「欠缺」的人(看不見的人)。因此，有待發展的，乃是一種屬於盲人自身的宇宙秩序和邏輯，並可以將其和我們原以為不証自明的秩序和邏輯相對照。比如談及繪畫，在迪德羅訪問的盲者心中，涉及著視覺和觸覺之間的一種交錯性：盲者認為眼睛在繪畫中會感受到一種特殊的起伏(relief)，而這起伏是單用觸覺無法感受到。感官因而是一種思考模型，比如在此是由觸感轉移至視覺。

在閱讀這些18世紀的哲學討論時，我們特別會敏感於感官的作用，進而了解人們一直以為是自然的且不證自明的世界，其實深受感官影響，而大量的哲學論述其實是以視覺為主導的。

視覺的去中心化，和感官的多元性是一體的兩面。但也因為感官的多元性及其慣常的交互作用，使得每一個感官並未得到全然的、完美的發展。在這個主張之下，隱藏的則是迪德羅在另一個18世紀哲學特有爭辯中的個人立場：他們爭論著一位天生的盲者，在經過手術恢復了視力後，是否能以視覺區別環形體和立方體？在這個問題上，迪德羅的回應是質疑問題本身，因為他認為未經過教育，甚至不能確定主體是否能進行最基本的觀看。這個感官的可教育性的議題，同時也質疑著所謂正常的明眼人，因為他們的視覺離完美尚有距離，因而也仍是有待教育及發展的；而下一個重大問題則是，發展觸覺是否有益於增進視覺本身？

林志明 教授
聯合國國際藝評人協會台灣分會理事長
國立台北教育大學藝術與設計學系教授
2018.2.10

　　人生而具存美的感知、探索與創作本能。五感啟蒙與喚醒讓自己與美相遇，眼耳鼻舌身的「有感」而發，是創作的謬思，是理解世界的窗。長久以來，所謂理解在"I see."中透露出視覺對於人們認識自己探索世界的主導位置，而視覺障礙者如何透過多元感官感知、探索與創作？視覺障礙者能夠享受美術教育？如何進行？本書作者趙欣怡博士，本身為傑出的視覺藝術教育研究者與實務工作者，多年以來致力於藝術平權理念，除致力於視覺藝術教育外，更關注障礙者的藝術與美感體驗與學習。十多年來，欣怡在國小視覺藝術老師的專業經驗，到完成藝術碩士與建築博士學位，跨領域的學術與實務背景厚實其研究與實踐力；從組織非營利「社團法人臺灣非視覺美學教育協會」到規劃舉辦視障者美術學習活動，研發相關教材與教具等，有系統地累積視障者美術教育的研究與實務，同時也在國內外重要學術研討會中發表，如連續在三年一次的國際藝術教育學會(International Society for Education through Art，簡稱InSEA)發表論文與舉辦工作坊，廣獲佳評。

　　近年來，國內推展美感教育，從以藝術教育為核心，透過藝術表現、鑑賞與實踐喚醒與賦予多元感官的學習意義提升美感素養，進而擴展到生活與文化場域，透過身體能力搭建自己和世界的關係。一如梅洛龐蒂（Merleau-Ponty）在「知覺現象學」裡以身體經驗歷程身心交融的知覺中領會自己與他人的存在，進而與生活世界與文化連結；又如蔣勳論美乃立基於人之存在與身體所建構的世界，而身體美學是文化的結果，不講求表面形象之美，而是「回來做自己」，從生活過程中達到從容優美平衡的生命狀態，進而學習愛自己、愛別人。在知道和覺得之間，我們確實需要身心融合而有感的身體教育。在本書六個案例視障者學習歷程與作品中，一個個專注探索與創作的片刻、一雙雙引導與揮灑的手或身體，從點線面到立體，以多元媒材探索與創作，可說超越視覺障礙者的界限，化有限為無窮。透過本書，再次思考甚麼是「障礙」，它可能不是看不見、聽不著…而是來自「無感」。在資訊洪流的當代，「看」也往往可能是「看不見」，貧乏而匆忙的五感，是該靜下來專注當下，打開五感，讓自己與美好的世界相遇。

　　欣見欣怡博士能夠將這些珍貴經驗整理集結出版。相信本書的論述觀點、案例與教案設計，對於家庭、學校與藝文館所之視障者美術教育以及美感教育之規劃與實施，提供實務的參考以及無窮的啟發。

<div align="right">
洪詠善

國家教育研究院課程及教學研究中心副研究員兼中心主任

亞太地區美感教育研究室計畫主持人

2018.2.10
</div>

第一章
/
導言

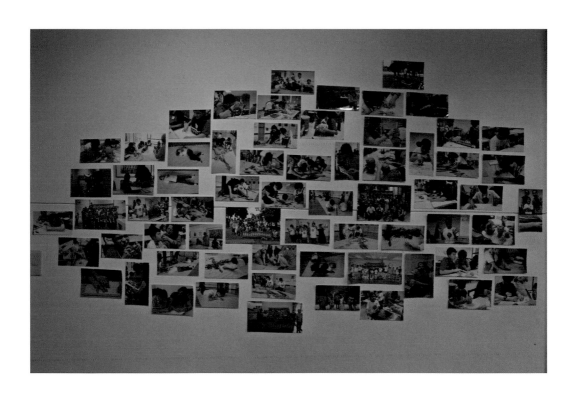

創作，是人類與生俱來的本能，而藝術，則是人類文明所產生的偉大文化產物之一，無論任何人都具備平等的權利與機會去享受藝術、探索藝術。而視障者與藝術文化的關係早在 1794 年 Diderot 就在山洞中發現盲人的繪畫線條，開始影響心理學家對於視障者的圖像創作與認知的研究興趣，也間接影響發展視障者接觸美學教育的可能性。

在藝術史上，更有諸多視覺障礙的知名畫家，以致形成許多創作風格的轉變或特色，例如:莫內(Monet)、畢沙羅(Pissarro)、梵谷(van Gogh)、竇加(Degas)、雷諾瓦(Renior)、高雅(Goya)等多位知名畫家並未因視力障礙而停止繪畫習慣，反而因為視野不完全或視力模糊，以致繪畫作品創造出別具個人視覺經驗的特色，又如歐姬芙(O'Keeffe)因晚年黃斑性病變因素，反而嘗試描繪微觀下的巨大花卉畫作，便成為她後期廣為人知的作品特色。許多案例都證明了視覺障礙並非藝術 創作的絆腳石，在藝術家的堅持與社會環境的鼓勵之下，障礙可能成為獨特且別具意義的藝術表現。

十多年前，因緣際會認識國內的視障藝術家廖燦誠先生，他後天失明後堅持在水墨創作的表現令我感到相當佩服與好奇，因而著手研究他的創作定位系統及觸覺創作技法，透過從觀察視障藝術家的創作過程中研究藝術家如何不透過視覺，運用聽覺、觸覺與身體動覺等測量方式進行水墨表現，如何能不依賴輔具精準掌握構圖、工具、線條及創作圖像等視覺空間資訊，並利用東方藝術的水墨特色進行乾濕度觸覺判斷，結合觸覺空間定位、物件空間定位，以及心眼空間定位之訓練，完成視覺藝術創作表現，並將其創作方式作為其它視障者學習平面圖像創作之訓練基礎。

因此，讓我一路從當代視覺藝術創作之路邁向觸覺空間認知的研究領域，更進一步將個人的美術教學經驗轉化為以多元感官為主的非視覺美學課程，提供給學齡、成人與老人的藝術創作課程，並開發多樣性媒材的創作教材教案，與許多公益單位、特殊學校及融合學校課程結合，陸續開發長期且多元的教學計畫與教案，並於2014年9月正式在內政部登記成立『社團法人臺灣非視覺美學教育協會』積極推廣視障美術種子教師及口述影像志工培訓。

然而，國內的視障美術教育發展是一門冷門且新興的議題，早期僅有極少數的公益單位曾為視障者開設藝術創作或相關的課程，長期以來普遍缺乏視覺藝術活動，加上學校與家長較不重視藝能科目的學習，以及社會提供的

藝術創作或欣賞之輔助資源不足，諸多的負面條件下，視障者多選擇被動或消極的方式面對藝術活動，而長期缺乏美術活動的刺激也間接影響了視障者的人格發展與思維，易於與社會脫節。

　　近年隨著身心障礙者的文化參與權逐漸受到社會重視，透過社會、文化與教育的資源，讓每一位民眾都能與周遭環境有所連結，更能破除障礙理解世界的資訊。同時，國內外學者提出障礙文化的議題也逐漸被社會大眾理解與重視，加上文化平權理念的推廣，以障礙者的經驗與需求所發展而來的藝術表現形式，將作為平權理念的基礎，因而視障畫家的養成再也不是天方夜談，而是透過各種美學經驗的生活串連，結合多元感官技巧操作練習，以及社會包容且開放的價值觀點，讓視障者有更多生命的發展向度。

　　雖然，視障者人口僅占國內的千分之四，然而視障者如何突破生理障礙所完成的藝術美學表現將是一般大眾得以相信生命無限可能的重要基礎。預期藉由本想像計劃的執行與影像再現，除了讓一般民眾得以翻轉美學體驗，欣賞更多元形態的藝術表現，更將帶領身心障礙的孩子勇敢去接觸藝術，大膽表達自己的想法，透過展覽延續繼續創作的機會，讓藝術真正成為每一個人生命的最美好的經驗。

　　因此，作者累積十多年的視障美術教學與研究經驗，從事多元感官創作教材開發、觸覺空間轉化認知研究、口述影像撰寫與志工培訓、無障礙展示與輔具設計等相關議題探討。在協會創立後，陸續在2016年『看。見：我的微光美學』與2017年『可見/不可見』，以協會名義規畫搭配展覽的非視覺美學創作課程內容。因此，本書教案主要以這兩年的計畫為基礎，並以清晰簡易的圖文排版說明教學資訊，包含繪畫、雕塑、攝影、戲劇等不同主題的多元媒材課程活動，戲劇課程特別邀請長期關注視障者美學議題的六八劇舍總監許家峰老師提供其為展覽活動所設計的肢體開發級戲劇課程教材（另有林佳箴老師規劃的烘培創作課程，以及卓慧梅老師的園藝治療課程生活美學課程，尚未收錄至本書），於課程結束後於『光之藝廊』與『歷史建築臺中放送局』規劃無障礙展覽與開幕表演，從教案與展示規劃中探討如何以多元感官利用的教材設計發展出以視障者為中心的藝術創作與欣賞活動，日後能提供給教育單位、文化機構或公益團體思考規劃視障者藝術活動的設計方針。

本書首先介紹視障美術教育的理念，以及提出視障者學習美術教育所需具備的六項能力，教學者如何提供？視障者如何培養？以作者的教學研究作為探討基礎，提供視障美術教育相關文獻，並介紹視障藝術家的創作特色與能力，以及國內外視障繪畫工具類型如何協助視障者認識視覺圖像與進行創作，同時簡介視障者美術教育資源，包含歸納出的視障美術教育六大能力，包含手部操作訓練、平面表現、立體表現、圖像辨識、空間定位、口述影像等能力，都是作為建構視障者學習美術課程的基礎。

第三章視障美術教案設計包含六項創作媒材與主題：雕塑、繪畫、版畫、水墨、攝影、戲劇，以2016至2017年私立惠明盲校、國立臺中啟明學校，以及融合教育的視障學生參與課程，學齡介於小四至國三的視障學生，多數為先天全盲的孩子，在連續一至兩週的時間參與密集的美術創作活動，除了由作者規劃視覺藝術類型的創作課程，也邀請無畏團隊參與攝影課程規劃，並邀請同為視障者的藝術家許家峰與咖啡師林佳箴分別擔任戲劇與烘培課程講師，讓視障學生從教學者的美學相關經驗中思考自己未來更多元的職能發展。

第四章無障礙展示規劃是以作者統整多年觀察國內外的視障參觀展示設計的案例，並分析研究後的原則，包含四大項設計主題：展場空間規劃、參觀服務與輔具、多媒體資源與延伸活動，各項目也包含許多規劃設計上的原則，並藉由本書課程活動所衍生的無障礙展示案例，包含2016年於『光之藝廊』展出的『看。見-我的微光美學』，以及2017年於『臺中放送局』展出的『可見/不可見』展覽，從案例中對照無障礙展示設計原則的應用，但礙於空間、人力、經費、籌劃時間之限制，仍有許多無障礙展示改善發展的可能。

第五章是延伸閱讀，作者以評析角度介紹與本書相關的國外視障美術教育專書《藝術超越視覺：藝術、創意與視覺障礙之資源指南》，本書分為十二章節以「視覺障礙者」的藝術欣賞與美術創作需求觀點出發，從跨領域理論與多樣性實務角度探討博物館與學校教育人員如何提供充分藝術資源帶領視障者理解藝術，進而再現藝術美學的實用工具書。

　　最後，本書能順利出版要感謝的個人與團體眾多，特別感謝『社團法人台灣一起夢想公益協會』贊助相關課程活動及本書印刷出版，2016年法藍瓷『第四屆想像計畫』及文化部『文化平權推廣計畫』的活動補助，以及連續兩年贊助本協會進行課程的『廣達集團』及『廣達文教基金會』與『數藝通科技有限公司』的創新輔具技術支援，更感謝『私立惠明盲童育幼院』、『私立惠明盲校』、『財團法人基督教盲人福利會』及『國立臺中啟明學校』所有師生與社工大力支持與合作，並特別感謝展覽場地提供的『臺灣身心障礙藝術發展協會光之藝廊』及『臺中放放送局@STUDIO文創中心』所有工作人員，最後，感謝本協會的所有會員與工作同仁對於協會推動理念的認同與支持，讓所有課程與展演活動皆能順利圓滿完成，也得以將成果出版。

趙欣怡

2018年1月

第二章
/
認識視障美術教育

何謂『視障美術教育』？這並由作者提出的特殊名詞，而是由於社會與學校長期忽略視障生的美術學習機會，以致對於這個名詞產生的疑問，美術教育原本就該屬於每個正在學齡成長階段的學生，甚至離開學校後的終身教育一環，但對於視障生而言，卻是因為視覺不便而在被明眼人建構的學習環境下，從小被迫與美術脫節，加上社會提供的藝術創作或欣賞之輔助資源不足，諸多的負面條件下，視障者多選擇被動或消極的方式面對藝術活動。長期缺乏美術活動的刺激也間接影響了視障者的人格發展與思維，同時讓他們易於與社會脫節。

如今，身心障礙者權益抬頭，人權議題受到關注，文化平權的政策促使公部門開始覺醒，當愈來愈多學術研究、學校課程、民間團體及公益單位開始關注這個議題，逐漸形成一個創新的跨領域課題，使得政府不得不開始重視視障者的各項人權，除了基本的生活自理能力與求職訓練，包含從事藝術文化活動的權利，學校與社福團體嘗試讓視障者接觸藝術活動，甚至社會機構將視障者圖像搬上媒體，讓社會大眾了解視障者並非因失去視覺而失去了許多生存能力與權利。

其實『視障美術教育』本該存在視障者的教育資源中，只是需要增加開發多元感官操作與認知方法去轉化視覺為主導的學習模式，只是需要更多人理解口述影像的概念提供更多視覺化的資訊累積視障者的視覺概念，只是需要更創新技術去解決圖像平面化無法理解的問題，只是需要更友善的無障礙環境讓視障者能安全自在地參與藝術文化活動。

因此，視障者失去視力還能欣賞藝術嗎？甚至成為藝術家？是的，這些問題的答案是肯定的，當作者自2008年於公益單位開始第一次的視障學生美術創作教學，嘗試運用多種媒材帶領視障生以多元感官進行藝術表現，而後陸續開發多樣性的創作主題與素材，逐漸視障美術教育發展出個人對於『非視覺美學』的教育思維與理論。

何謂『非視覺美學』？非視覺，並非強調視覺的不重要，而是嘗試打破視覺的侷限來認識藝術，強調聽覺、觸覺、味覺、嗅覺與身體覺的利用性，尤其透過視障者藝術創作與欣賞經驗，明眼人又能如何學習透過視覺以外的感官去重新理解世界，開發自己鮮少被探索的感知，並進而以同理心去理解視障者的需求並肯定視障者的藝術創作能力，促進社會對於視障者接觸藝術文化的平權理念。

提倡視障美術教育的目的是為了讓視障者能透過其他感官，並運用特殊的技能與方法進行視覺藝術創作，以視障藝術家的創作方式教育視障兒童進行藝術創作。另一方面，本文也透過作者所規畫的非視覺美術創作課程進行歸納分析，探討如何帶領視障者從個人創作經驗影像藝術教育中博物館與美術館所提供給視障參觀者的藝術欣賞與創作輔助資源，是否能作為學校之外，視障者獲得美術教育的重要來源，進而保障視障者的文化權益，提供給更多視障者藝術學習的機會，建立其自信並從欣賞中獲得滿足，從創作中獲得成就，並從中分析非視覺美學價值，將有助於日後人類研究大腦非視覺化感官運用之行為與表現，提供未來視障研究領域更多參考價值。

一、視障美術相關研究

　　Revesz（1950）開始運用心理學角度探討盲人藉由觸覺了解視覺藝術的可能。後來影響許多學者以心理學實驗方法證實先天失明者可透過觸覺辨識與理解日常物件之平面圖像（D'Angiulli, 2007; Gibson, 1962; D'Angiulli、Kennedy & Heller, 1998; Heller, 2000; Heller, 2002; Heller, Brackett & Scroggs, 2002; Heller, M. A., Kennedy, J. M. & Joyner, T. D., 1995; Kennedy, 1980; 伊彬、陳玟秀，2002；陳玟秀，2002），換句話說，圖像觸覺辨識的能力上，視覺感官非必要之條件。

　　另外，愈來愈多研究證明盲人除了以觸覺判讀圖形，更能主動將立體物件空間認知轉化為平面繪畫，以線條繪畫表達空間概念（Kennedy, 1980, 1983, 1984, 1993, 1997; 伊彬、徐春江，2001； 徐春江，1998），啟發日後非視覺審美價值之討論。尤其在盲人繪畫發展理論中，東西方的研究結果產生了不同的觀點。西方學者以Kennedy 為代表，藉由許多個案研究中發現觸覺可以代替視覺，藉由觸摸可在平面上表現與明眼人相同的空間透視（Kennedy,1983,1984, 1993, 2003）。而東方學者以伊彬為代表，認為由於許多研究對象之視覺條件與教育背景之差異，產生不同的理論觀點，認為觸覺仍有其限制，無法取代視覺的空間透視原則，視障者與明眼人繪畫空間發展階段亦不相同，尤其在視障者繪畫發展末階是否能夠表現線性透視，兩者也持相反的論點（伊彬、徐春江，2008）。

　　國內少數談到視障者美術相關的活動中，林育德（1996）認為立體雕塑活動是最能引起視障者創作興趣的媒材，並且從中獲得成就感的創作活動。然而，在少數視障者立體表現方面的研究中，鄒品梅（1983）從立體造型創

作活動之觸知覺能力並不受視覺敏銳度影響，換言之，創作活動不因視覺能力之強弱而決定作品表現，並強調視障兒童美感經驗對其人格發展之重要性。徐慧芳（2001）研究發現，視障者在兒童階段，平面與立體表現無明顯差異，但青少年階段後，立體表現明顯優於平面，且落後明眼約四年，並建議視障者在立體媒材上的發展序列可區分為無明顯再現塗鴉期（scribbling stage）、前樣式期（the preschematic stage）、樣式期（the schematic stage）、寫實萌芽期（the early realistic stage），作為視障立體表現之發展理論基礎。

其他視障美術相關的研究論文中，徐詩媛（2002）針對兩位低視力兒童進行美術創作研究，從繪圖元素點線面基礎概念到設計原則與色彩知識，發展出不同的造型教學內容，再依照學生的作品成果分析其美術發展能力，發現弱視學童平面表現之形式與特點。徐佩玲（2006）以課程實驗探討視障學生對於色彩知識的學習狀況，研究結果發現雖然視障生的成長環境影響其對於色彩的認識程度，但視障者本身都希望能了解色彩的運用並增加色彩知識，因此建議視障美術教育課程除了觸覺或其他感官的體驗，更應重視知識理論的基礎，且將色彩應用於日常生活當中。黃光旭（2009）以 Maurice Merleau-Ponty 的主體與世界的現象學觀點思考視障者的審美價值觀，發現視障者不論在藝術欣賞、活動空間與服飾設計的經驗上，除了其他感官的需求，也與明眼人一樣具有視覺上的美學觀點。

二、視覺藝術領域之視障藝術家

在視障繪畫表現上，有許多視障藝術家仍運用個人非視覺的創作技巧去進行視覺藝術創作。例如在先天失明的全盲土耳其畫家 Ersef Armagan，他的繪畫作品中有各種色彩呈現，以及準確的空間透視表現，經由多次的研究證實即使不依賴視覺也能就由其他感官與空間認知來理解透視（Kennedy & Juricevic, 2006a; 2006b）。另一個全盲日本畫家 Eriko，即使從小先天失明，未曾學過繪畫，但後來移居德國後，但經由長期鼓勵和訓練，利用浮凸畫板（raised-line drawing kits）在畫中呈現出隱喻情緒與思考的繪畫線條，有如漫畫式的構圖方式，也是經由非視覺繪畫學習所達到的藝術表現（Kennedy, 2009）。

目前持續在進行視覺藝術創作的後天失明的全盲美國畫家John Bramblitt，利用視覺記憶與輔助工具，將繪畫主題依照光影變化區分許多不規則色塊，利用可產生浮凸效果的塗膠作為色塊的輪廓線，再以畫筆沾壓克力顏料進行填色，完成許多巨幅的人像畫作。相同以壓克力顏料創作的還有一位美國後天失明的全盲藝術家Busser Howell，由於保留視覺經驗，因此在作品中大量運用色彩元素，選擇色彩鮮豔的壓克力顏料為底，再以黑色或白色焦油紙（Tar Paper）以不規則狀的撕貼方式附著在壓克力顏料上，完成類似剪紙效果的大型抽象繪畫作品。

另外，先天失明的全盲藝術家 Pauline Sarten，於紐西蘭取得美術創作學位，目前有極少量之殘餘光覺（light perception），以自己的生命經驗與夢境內容為繪畫主題，雖然現實生活中無法判讀色彩與形狀，卻可在夢境中看見色彩，藉由後天對於色彩知識與設計原則的學習，結合拼貼等技巧，將非視覺的圖像轉化為視覺化的繪畫內容。以及，英國先天失明的全盲藝術家 Alison Jones，於利物浦（Liverpool）獲得美術創作碩士學位，以觀念藝術的概念發展音像作品，作品中包含許多聲音元素的交疊與音軌的重製，是目前國際上獲得較高視覺藝術學位的視障藝術家。

國內的知名後天失明視障藝術家廖燦誠先生，利用早年的視覺記憶和豐富的創作經驗，將自己原有水墨創作方法轉化為以觸覺為主的觸覺空間定位方式，並結合物件與心理地圖概念，以及特殊的操作方法持續進行平面繪畫創作 (Shih, Chao & Johanson, 2008; 趙欣怡，施植明，2009)。廖先生的創作方法也成為國內視障美術研究學者應用於視障兒童的教學方法中，讓視障兒童透過非視覺的操作也能體會繪畫創作的機會 (Shih & Chao, 2010)。

除了上述的視障藝術家，還有許多視障藝術家的作品需要被看見與瞭解，也應該被視為與明眼藝術家的作品一般，能展示主流美術館中，讓參觀者能透過藝術作品了解非視覺思考的藝術表現，進而將這些創作技巧與教育資源提供給視障生學習藝術，讓視障生能有更多接觸視覺藝術的機會，開發未來更多元的性向與潛能。

三、視障繪畫工具類型

　　視障者的繪畫創作活動中，國外內有許多工具，各具有不同的特點。目前在國外視障繪畫的研究上大多使用浮凸畫板（Sewell Raised-line Drawing Kits），使用表面呈顆粒狀的塑膠材質，套在一片橡膠版外，利用原子筆在畫板上描繪線條，受壓後可在線條表面凸起，讓視障者可觸摸到描繪完成的線條，受壓愈大，觸覺效果愈明顯，但唯一的缺點是無法重複使用，也無法修正錯誤。

　　日本學者 Watanabe 與 Kobayashi（2002）為了改善 raised-line drawing kits 無法修正與重複使用的缺點，設計 TDraw 結合媒體設備的盲用繪圖輔具，畫板由許多密集的針頭（tactile pins=stylus）組成，可藉由電子模式切換繪圖、修圖與清除等功能，另有語音輔助設備，也可紀錄繪畫過程並與以儲存。10 位受試者使用後，認為此工具不僅對盲人繪畫有所幫助，更可發展為協助盲人學習寫字、製作地圖、遊戲等教育輔具。

　　而國內並未引進上述的國外視障繪圖工具，因此，早期仍使用一般紙筆讓視障者繪圖，但由於無法獲得觸覺回饋，也難以讓視障者從繪畫中獲得成就感（林三木，1979 ，1981）。接著開始有學者使用油土板（plasticine）讓盲生用筆在表面上留下痕跡，可輕易刻畫、修改，並從凹陷的線條中了解繪畫內容（伊彬，徐春江，2008）。另一個較廣為使用的簡易工具，則是選擇鐵網框在方形框中，再覆蓋白紙在鐵往上，讓盲生用鉛筆在白紙上畫線條，製造凹凸線條，但觸覺回饋不明顯，也難以了解繪畫內容。

　　另外，從視障藝術家 Ersef Armagan 的繪畫過程中可以發現，他仍以鉛筆和紙張作為繪畫工具，利用敏銳的觸覺觸摸紙上鉛筆留下的細微痕跡判斷構圖內容。接著以手指直接沾顏料上色，手指成為他最原始且最易於控制的繪畫工具，不用透過畫筆的媒介，指尖在畫作上的移動痕跡就是線條的形狀，藉由顏料的乾溼度判斷，並在畫面上定位與記憶，加上後天不斷的練習與修正，仍可運用觸覺完成具有空間透視的繪畫作品。但就一般視障者而言，用手指繪畫難以從平面的線條中獲得回饋，在普遍少有的繪畫經驗中，需要可直接獲得回饋的繪圖工具來提高視障者對繪圖的興趣。

四、視障者美術教育資源

在社會層面的視障美術教育而言，除了許多博物館與美術館持續辦理許多視障展覽與活動，美國紐約盲人藝術中心（Art Education for the Blind, AEB）為國外發展較為完善的社福單位，除了開設視障美術推廣教育課程，也製作一套結合聲音與觸覺的美術書籍《Art History Through Sound And Touch》（Axel el., 2000），讓視障者了解世界各國不同的歷史與藝術品。AEB 另在 2003 年出版了一本彙整視障相關理論與資源的書籍，同時將視障者可從事的藝術創作類型區分為五大類：塗鴉、繪畫、雕塑、版畫、攝影，以及列舉各類創作形式可運用之素材，讓更多人重視並投入 視障美術教育的工作，可說是目前國際間相當重要的視障藝術教育資源（Axel & Levent, 2002）。同時，AEB 每兩年就舉辦一次大型的國際研討會，匯集世界各國的進行視障相關研究的學者，發表最新關於多元感官學習的教育理論、課程設計、科技新知、學習輔具等，讓更多視障者了解自己的權益，也讓更多人投注心力在視障研究領域（Eardley, 2006）。

其次，藝術品與盲人的研究早期偏重於藝術品的觸摸體驗，隨著身心障礙者的權益日漸受到重視，開始有許多學者提出博物館的視障美術教育不該停留在觸覺上的學習，而是要讓視障參觀者感受視覺美學的特色，增加盲人與藝術品之間的互動性，從了解藝術品的物理特性到心理層次的感動（Coster & Loots, 2004）。另一方面，視障藝術欣賞的研究開始重視視障者的個別差異，全盲、與弱視的對美學認知差異，先天與後天失明視覺記憶的不同，以多元感官的綜合體驗提升對視覺藝術的感受性，讓博物館與美術館盡可能以視障者觀點去規劃美術教育活動，提升社會機構對於全民美術教育的責任（Candlin, 2003）。

就國內而言，視障美術教育資源發展緩慢，即使專門的啟明學校都少有正規 美術課程，反而接受融合教育盲生的較容易接觸到美術課程，但由於沒有專業指導視障美術創作的教師，仍偏重於視覺創作之課程，因此，視障生也難以在一般學校學習觸覺繪畫或立體雕塑。臺北啟明學校（林麗慧等，2008）出版一本《視障生的美勞教材百寶箱》，裡面匯集了一位從事特殊教育教師的教學經驗，包含七份美勞教案，以及簡易工具使用的方式與剪貼切割的技巧，內容多為暑假營隊活動成果紀錄，由於教學內容並未明確區分學生視力程度與學習成果的差異，同時臺北啟明學校並未因此將美勞創作列為盲生正式課程，因此未能繼續發展並改善教學內容實為可惜之處。

反觀學校以外的資源，目前有少數視障家長協會與基金會開設短期的視障美術創作體驗課程，也難建立平面與立體空間發展的基礎，隨著年齡增長，課業壓力增加，就更難以接觸美術創作。因此， 博物館與美術館所能提供的視障美術資源就顯的更加重要，除了提供藝術欣賞的機會，也是作為視障者學習美術之終生教育的環境。而國內少數針對美術館殘障空間的研究文章中，李旣鳴 (1997) 曾經彙整博物館針對不同殘障類別提出設施需求，其中就視覺障礙觀眾，其需求內容包含放大字體與點字說明、語音說明標示、閱讀放大鏡、可觸摸展品。另外，也強調硬體空間的改善，包含動線規劃、空氣品質、照明與音量的調整，以及軟體方面的訓練，包含導覽志工與教材製作，算是國內早期作為視障美術展覽規劃的參考資料。

五、視障美術教育基礎能力

作者在 2008 年至2012 年間所設計的視障美術課程與創作活動中設計運用多元感官創作素材的課程主題，從「手部操作」基本能力的訓練，發展作品「平面類」與「立體類」的媒材特性課程，平面類課程中包含版畫、線畫、攝影、拼貼，以及結合身體的繪畫表現等結合認知、情意、技能發展的創造性美學活動。立體類課程包含造型捏塑、立體編織、空間模型、陶藝創作，以及結合自然環境與生活情境的活動課程等。課程規畫中讓視障生認識造形元素、色彩原理、尺寸比例、空間概念等創作思考條件。其次，再檢視研究者美術創作教學活動中是否同時培養視障生藝術創作的能力：「圖像辨識」、「空間定位」、「口述影像」等技巧做為輔助其學習視覺藝術課程的發展。

雖然課程主要依照先天全盲學生之需求規畫以觸覺操作為主的創作活動，但其內容仍可符合不同視障程度學生之學習需求，對照 AEB 的媒材分類方式檢視課程中的主要材料與類型，除四類大課程之外，研究者也增加拼貼與水墨等類別，並區分出課程中涉及手部操作訓練、平面表現、立體表現、圖像辨識、空間定位、口述影像等能力，此六項創作項目可作為未來進一步針對多元視障類別學習活動之基礎。

因此，作者依照六個主要基礎美學能力提出以下視障美術教育的發展方向，亦是視覺藝術基礎教育中需要培養與訓練的能力：

（一）手部觸覺操作能力：
　　視障者的美術創作活動除了需要學習創作工具使用上的觸覺操作方式，更要比明眼者更能以觸覺辨別物體表面質感，或以觸覺判別創作活動的空間環境與操作物件。即使仍有少數視力的中重度視障者，建議也能訓練自己以觸覺、嗅覺或聽覺探索視覺藝術創作情境，從敏銳的觸覺能力逐漸作為視覺補償的優勢。

（二）圖像辨識溝通能力：
　　視覺圖像的學習除了讓視障者理解立體物件轉化為平面圖像的關聯，更為了建立視障者腦中的圖像資料庫，隨時可搜尋資料庫中的圖像記憶連結觸覺感知，以及作為日常圖像符號的訊息，並可藉此與明眼者有共同的圖像認知共識，進而促進視障者的溝通與判斷能力。

（三）創作空間定位能力：
　　空間定位能力除了應用於行動訓練，更是開發美術創作上的重要基礎。身體移動與空間的互動關係，是方向與距離連結認知的行為，而對在平面圖像的創作畫面上，手指或工具的觸覺移動替帶了身體的動覺，同樣需要方向與距離的判讀，才能進行構圖排列的最佳表現。

（四）口述影像理解能力：
　　當全盲者學習美術創作活動時，教師、家長或志工的協助，來自於視覺訊息的說明，包含色彩、長度、方向、尺寸、形狀等物理現象，因此，協助者必須以視障者為中心清楚扼要表達視覺訊息，相對地，視障者本身在理解口述內容也要能確實接收，認知口述影像訊息內容之意涵，並轉換為觸覺或其他感官之回應。

（五）立體造型表現能力：
　　立體造型具有實質空間特性，相較於平面圖像表現，對視障者而言較容易透過觸覺認知理解，因此造型能力可透過物體觸摸與黏土複製的訓練，進而嘗試其他不同的材質，表現多元質感，同樣以點、線、面元素作為造形基礎，再加以複合運用，並且從小尺寸逐漸到大尺寸的立體造型，進一步與身體動覺產生連結。

（六）平面圖像表現能力：

目前視障者圖像創作課程礙於操作工具研發上不足，目前大多以替代媒材，以線材黏貼表現浮凸觸覺效果，或以尖銳工具在軟性材質表面刻畫線條表現凹陷觸覺效果，讓視障者在圖像學習上可以從線條輪廓繪畫瞭解物體平面結構，並且從點、線、面基礎元素啟發視覺圖像認知能力，進而運用教具認知透視原理。

因此，以上六項美學創作基礎能力可作為未來規劃完整美術創作課程架構與活動內容之參考指標，也是漸進式視覺藝術創作能力培養，並逐漸發展出一套完整的視障美術教育課程，提供給專門學校與融合教育之視障生教師，建構未來國內視障美術課程的啟蒙資源，更進一步回應國外的視障畫家空間表現知相關文獻，以發展國內視障者的觸覺圖像辨識與創作空間定位之研究。

六、結語

國內少數視障者的美術創作經驗來自於少數教育資源供給，甚至由於視障即是全盲的錯誤觀念，讓許多中度視障或弱視者從小便被剝奪了美術教育的機會，而僅能選擇開發聽覺或其他感官的專長。然而，即使先天全盲的兒童，也絕對有其接觸美術創作的必要性，由於教育本質講求五育並重，而美育的訓練並非僅著重於視覺圖像或訊息的接收，更包含觸覺能力與空間認知的表現力，同時更滿足學習心理上的滿足與自信。因此，視覺藝術創作活動除了與明眼者一樣能充實在美學教育經驗，間接訓練視障者在數理邏輯方面的思考力，以及視障者生活自理之能力 (Chao, 2011)。

其次，社會對視障美術教育的改觀，以及視障者家屬的全力支持，一同為視障者美術教育發聲，或許國內教育政策將逐漸重視此領域的開發，願投注專業師資培訓，視障美術教材開發、社會教育系統的連結，以及觸覺操作輔具開發等資源，讓國家保障視障者的文化藝術權，看見更多視障者的超越視覺的能力。

參考文獻

伊彬、徐春江（2001）。全盲兒童與青少年隊單一模型與部分遮蓋模型的描繪－視覺在空間表現之角色。視覺藝術，4 ，127-164。

伊彬、徐春江（2008）。全盲者的空間表現末階。藝術教育研究， 15 ，71-100。

伊彬、陳玟秀（2002）。日常生活 3D 物體轉換為 2D 觸覺圖形之認知探討。中華民國設計學會 2002 年設計學術研究成果研討會論文集，481-484。臺北：國立臺灣科技大學設計學院。

林三木（1979）。我國視覺障礙兒童美勞造型特徵之研究－以個案分析分法評鑑美勞作品為中心。國教之友，462 ，1-16。

林三木（1981）。我國視覺障礙兒童美勞造型特徵之研究－以觀察法評鑑美勞作品為中心。國教之友，448 ，6-9。

林育德（1996）。視障學生的創作指導。特教園丁，11(3)，14-17。

林麗慧等（2008）。視障生的美勞教材百寶箱。臺北：臺北市政府教育局。

李既鳴（1997）。美術館的殘障教空間。現代美術，70(2)，42-46。

徐春江（1998）。臺灣視障兒童與青少年在平面上的空間表現發展。未出版碩士論文，國立臺灣科技大學工程技術研究所，臺北市。

徐詩媛（2002）。低視力兒童美術造型之研究。未出版碩士論文，國立花蓮師範學院，幼兒教育研究所。

徐慧芳（2001）。臺灣視障兒童至青少年階段立體表現策略之發展。未出版碩士論文，國立臺灣科技大學設計研究所，臺北市。

徐佩玲（2006）。視覺障礙學生色彩知識教學成就之研究。未出版碩士論文，國立臺灣師範大學特殊教育學系，臺北市。

陳玟秀（2002）。再現角度與表現模式對於視障者辨認 3D 物體轉換成 2D 圖形之影響。未出版碩士論文，國立臺灣科技大學設計研究所，臺北市。

黃光旭（2009）。視障者的審美價值觀：從藝術欣賞到藝術實踐。未出版碩士論文，國立臺灣科技大學建築研究所，臺北市。

趙欣怡、施植明（2009）。非視覺化創造力。美育雙月刊，vol.167， 10-15。

鄒品梅（1983）。視覺障礙兒童美感經驗之研究。臺北：臺北市立師範專科學校。

Axel, E. el. (2000).Art History Through Sound And Touch. New York: AFB Press.

Axel, E. and Levent, N. (2002). Art beyond sight: a resource guide to art, creativity, and visual impairment. New York: AFB Press.

Candlin, F. (2003). Blindness, Art and Exclusion in Museums and

Galleries.The International Journal of Art & Design Education, 22 (1), 100-110.

Coster, K. D. and Loots, G. (2004). Somewhere in between Touch and Vi- sion: In Search of a Meaningful Art Education for Blind Individuals. The International Journal of Art & Design Education, 23 (3), 326-334.

Chao, H. Y. (2011). Art Education for the Visually Impaired: from A Visu- allyImpairedArtisttoArtAppreciationfortheVisuallyImpaired.De- partment of Architecture, National Taiwan University of Science and Technology, Unpublisheddissertation.

D'Angiulli, A. (2007). Raised-Line Pictures, Blindness, and Tactile "Be- liefs": An Observational Case Study. Journal of Visual Impairment & Blindness, 101, 172-177.

D'Angiulli, A., Kennedy, J. M. & Heller, M. A. (1998). Blind children rec- ognizing tactile pictures respond like sighted children given guidancein exploration. Scandinavian Journal of Psychology, 39, 187-190.

Eardley, A. F. (2006). Art beyond sight: multimodal approaches to learning.
Journal of Visual Impairment & Blindness, 100, 311-313.

Gibson, J.J. (1962). Observation on active touch.Psychological Review, 69, 477-491.

Heller, M. A. (2002).Tactile picture perception in sighted and blind people.
Behavioral Brain Research, 135, 65-68.

Heller, M. A. (2000).Touch, representation and blindness. Oxford, England: Oxford University Press.

Heller, M. A., Brackett D.D. &Scroggs E. (2002).Tangible picture match- ing by people who are visually impaired.Journal of Visual Impairment & Blindness, 96, 349-353.

Heller, M. A., Kennedy, J. M. & Joyner, T. D. (1995).Production and inter- pretation of picture of house by blind people.Perception, 24, 1049- 1058.

Kennedy, J. M. (1980). Blind people recognizing and making haptic pic- tures. In M. Hagen (Ed.), The perception of picture, 262-303. New York: Yale University Press.

Kennedy, J. M. (1983). What can we learn about pictures from the blind?
American Scientist, 71, 19-26.

Kennedy, J. M. (1984). Drawing by the blind: sighted children and adults judge their sequence of development. Visual Arts Research, 10(1), 1-6.

Kennedy, J. M. (1993). Drawing & the Blind: Pictures to Touch. New York: Yale University Press.

Kennedy, J. M. (1997). How the Blind Draw. Scientific American, 276, 76- 81.

Kennedy, J. M. (2003). Drawing from Gaia, a blind girl. Perception, 32,321-340.

Kennedy, J.M. and Juricevic, I. (2006a). Blind man draws using conver- gence in three dimensions. Psychonomic Bulletin and Review, 13 (3), 506-509.

Kennedy, J.M. and Juricevic, I. (2006b). Foreshortening, convergence and drawings from a blind adult.Perception, 35, 847-851.

Kennedy, J. M. (2009). Outline, mental states and drawings by a blind wom- an. Perception, 38, 1481-1496.

Revesz, G. (1950). Psychology and Art of the Blind. Toronto: Longmans.

Shih, C. M., Chao, H. Y (2010). Ink and Wash Painting for Children with Visual Impairment. British Journal of Visual Impairment, 28(2), 157- 163.

Shih, C. M., Chao, H. Y. &Johanson, R. E. (2008). Exploring the Special Orientation Systems in the Chinese Calligraphy of a Taiwanese Artist Who Is Adventitiously Blind. Journal of Visual Impairment & Blind- ness, 102(6), 362-364.

Watanabe, T. and Kobayashi, M. (2002). A prototype of the freely rewritable tactile drawing system for persons who are blind.Journal of Visual Im- pairment& Blindness, 460-464.

第三章
/
非視覺美學創作課程
教材教案

小小藝術家介紹

戴志杰　男
先天全盲　早產/無光覺/視多重障礙
創作對我來說是一件不可能完成的夢想，因我是一位視多重障礙的人。但很開心因為有機會參與由台灣非美學協會所舉辦的活動，讓我實現了這個夢想。雖然在創作的過程中需要克服視覺以及手部障礙，但還是很開心我的藝術作品終於完成了。

幸歆楠　男
先天全盲　早產/無光覺
無法想像的世界，卻因著成長的經歷和體驗，對生活周邊的摸索，拼湊出各種想像的美景和食物，我喜歡做不一樣的學習和嘗試，就算面對不可能的相機操作，我還是盡我所能地發揮我的想像。

楊昱頡　男
先天重度視障　早產/有光覺及色覺
對很多人來說我是一位長得非常有福氣及好人緣的孩子。從不會因為我眼睛上的受限而對於許多美的事物錯過，甚至於有了些許的遺憾。透過這次的作品，讓我更清楚知道顏色的美好，也知到原來我滿有藝術天份的。

蔡宗憲　男
先天全盲　早產/有光覺
感受著與眾人的不同感受，雖然未能清楚看見前方地景或是美物，但我卻是可以憑著想像，一一將他們捕捉到我的相機裡面。靠著是我的想像和我的感受，雖然我看不見，但我可以覺得到它們真實的呈現在那裡。

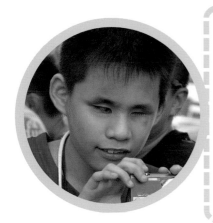

陳俊豪　男
先天全盲　早產/有光覺
美術創作對我來說是一項非常不可能的任務，但是我做到了。這大概是我有記憶以來做過最大的突破。從把一張30號的白色畫布從建構圖案到塗上顏色的過程中都是自己來，當畫布完成時，我有鬆了一口氣的感覺。也在創作中知道了顏色的奧妙，是我參與創作時最大的收穫。

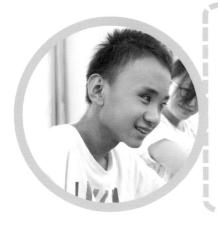

林俊宏　男
先天全盲　早產/無光覺
我非常愛我的家人，更樂意與任何人分享我與家人、家鄉的故事，透過分享故事及唱著熟悉的歌曲，想念著那些生活中美好點滴。在這次課程中，體驗了不曾接觸更沒想過「我也能…」的美術創作，或許為來我也能把我記憶中的美好透過藝術創做分享給他人。

＊本計劃參與藝術家包含融合教育學校臺中市大里區益民國小學生　陳可冀

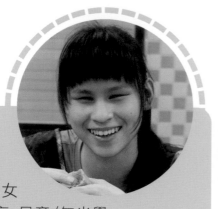

廖德蓉 女
先天全盲 早產/無光覺
雖然我看不到，但我很喜歡創作，最喜歡的就是做陶土，經過這次捏出自己的樣子才知道，我的下巴是尖的。這個活動讓我學到攝影的課程，不管有沒有拍好，都是我最喜歡的作品。大家都告訴我要對自己有自信，所以我相信自己是最棒的，獨一無二的個體。

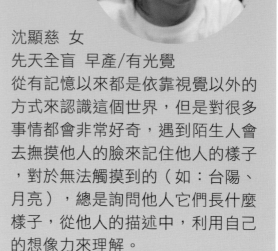

沈顯慈 女
先天全盲 早產/有光覺
從有記憶以來都是依靠視覺以外的方式來認識這個世界，但是對很多事情都會非常好奇，遇到陌生人會去撫摸他人的臉來記住他人的樣子，對於無法觸摸到的（如：台陽、月亮），總是詢問他人它們長什麼樣子，從他人的描述中，利用自己的想像力來理解。

吳姿瑩 女
先天全盲 早產/有光覺/低血鉀
雖然無法用有一天視力，但是至少能看得見光影，在我的世界裡，有些地方明亮、有些地方昏暗，對色彩的認識，是由老師教導的常識中所建構出來的。我最喜歡與他人互動聊天、聽音樂，會彈鋼琴，也很喜歡唱歌與創作。

鄭安汝 女
先天重度視障
早產/右眼有光覺及影覺
小學三年級開始右眼僅存的視力慢慢變得模糊，原以為我要放棄我最喜歡的畫畫創作了，但參與了這次的創作課程後，讓我對於美術創作有更多的認識，更相信自己能繼續在美術創作的世界創作更多、更棒的自己。

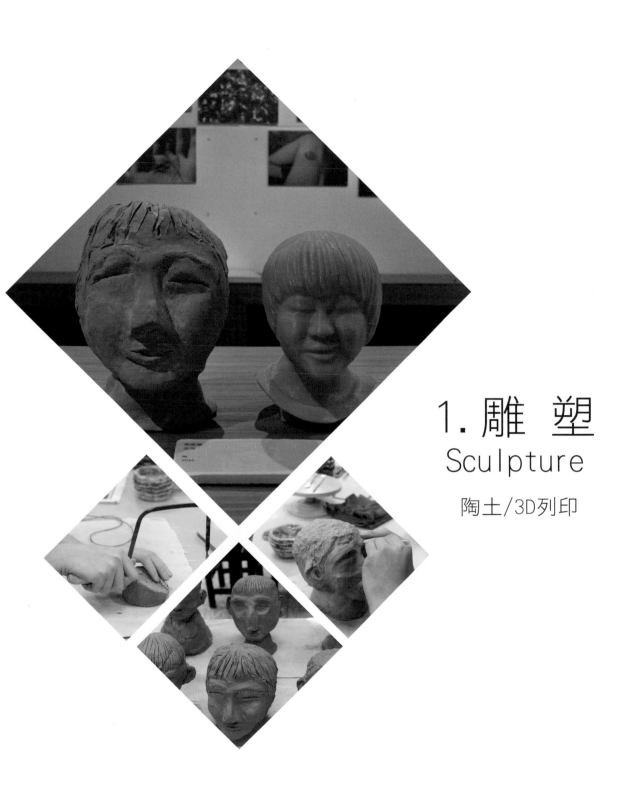

1. 雕 塑
Sculpture
陶土/3D列印

我和我自己

教案設計：趙欣怡

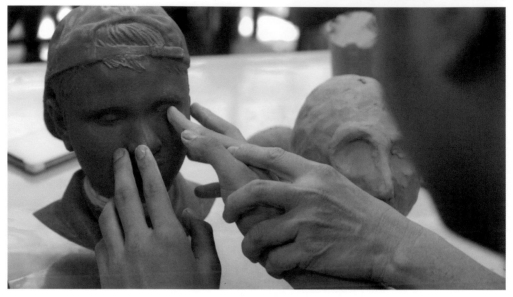

學習目標

1. 認識自己的五官線條與造型
2. 學習運用觸覺捏塑點線面體
3. 運用造型工具進行特殊造型
4. 從捏塑過程探索自己的特色
5. 透過創作體驗陶藝創作樂趣

材料用具

陶土、造型工具、報紙、圍裙、抹布

上課時數

6小時
（3D列印模型掃描與製作須預先完成）

教學流程

STEP 1

觸摸自己的臉與3D列印模型，
從中找出點、線、面、體元素
，如眼睛是點、頭髮是線、臉
龐是面、頭是球體，探索自己
與他人臉的造型特徵。

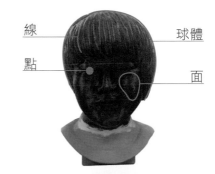

線　　　　　　　　　球體

點　　　　　　　　　面

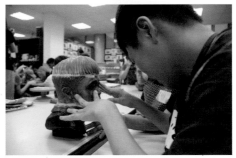

STEP 2

練習製作土球、土條與土片，所有造型皆以球體開始，搓揉技巧
以掌心控制力道，再移置桌面塑形，或輔以桿麵棍製作形狀 。

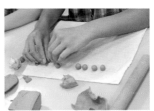

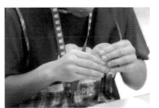

STEP 3

將3D列印頭像分解為脖子與頭部，以及頭部上的毛髮及五官。

STEP 4

脖子以土塊為基底，脖子上方則以厚實土片包覆報紙揉成的紙球，需要多片組合成完整橢圓型球體，直立於脖子基座上。

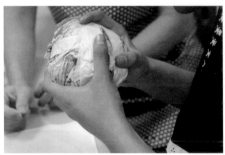
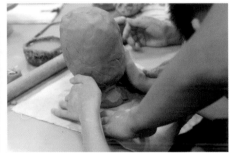

STEP 5

再以點、線、面、體捏出眼睛、鼻子、嘴巴等造型，組合於球體表面上，並利用造型工具完成頭髮造型，以及挖洞、刻劃等細節。

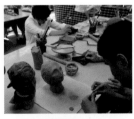

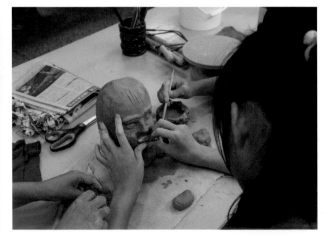

STEP 6

作品組合完成需對照3D列印模型調整細節特徵,利用觸覺技巧捏塑細部造型。

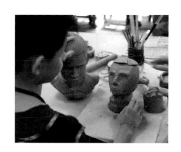

STEP 7

作品完成後需協助將脖子基座挖空,避免因土塊厚實水分無法完全乾燥,或因土塊組合時包覆空氣,造成燒製時的乾裂。

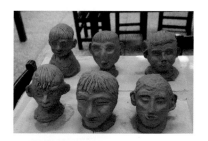

STEP 8

待作品完全乾燥後,放入電窯以1250度燒結完成。

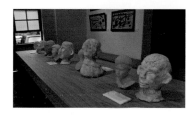

注意事項:

▲ 利用口述影像解說3D立體模型及各種操作工具的色彩、功能與位置等資訊。

▲ 鼓勵低視能學生以觸覺作為創作的主要感官,透過觸摸他人與自己的頭像認識彼此。

⭐ 輔助教材:3D列印頭像製作過程

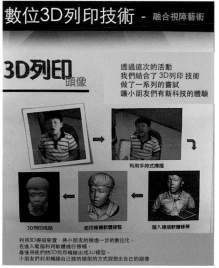

(數藝通科技提供)

作品成果

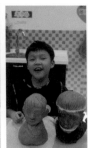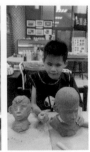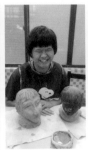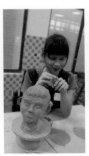

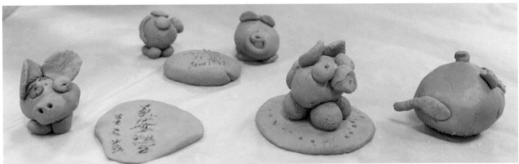

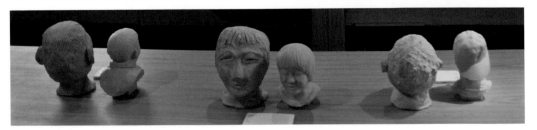

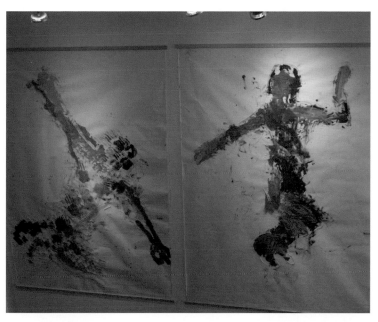

2. 繪 畫
Painting
蠟筆/水彩/壓克力

遇見我的彩色世界

教案設計：趙欣怡

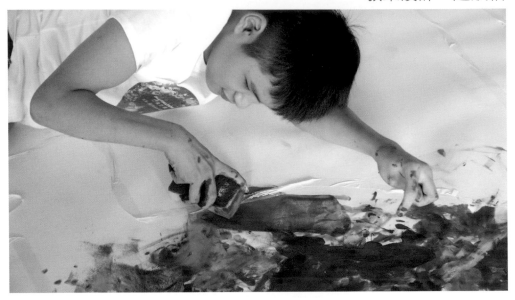

學習目標

1. 認識色彩三原色與混色原理
2. 探索觸覺線條圖像概念
3. 認識立體投射為平面圖像認知
4. 學習珍珠版畫創作技巧
5. 學習壓克力繪畫創作技巧

材料用具

水彩紙、廣告顏料、調色盤、筆洗、
蠟筆、圖畫紙、棉紙、珍珠版、
鉛筆、紙膠帶、畫布、刷子、海綿

上課時數

6小時

教學流程

STEP 1 認識色彩

1. 詢問學生最愛的顏色與原因。
2. 介紹紅、黃、藍三原色。
3. 連結色彩的生活經驗與其感官情境。
4. 運用生活經驗說明色彩的混色效果。
 （從一次色到二次色）
5. 介紹黑與白色的無彩特色。

STEP 2　混色創作

1. 以廣告顏料進行混色嘗試。
2. 運用手塗抹顏料。
3. 學習使用畫筆及刷子上色。
4. 志工協助以口述影像說明色彩效果。
5. 感受水分多寡產生乾濕度上色效果差異。

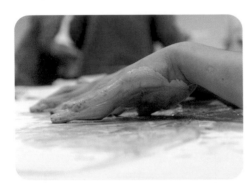 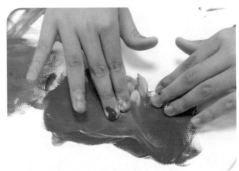

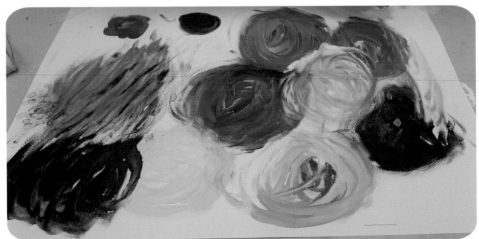

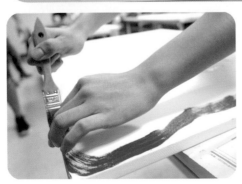 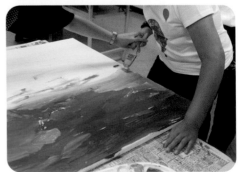

STEP 3 認識線條

1. 以蠟筆學習線條的類型：直線、曲線、折線、弧線，及不規
 則線條。

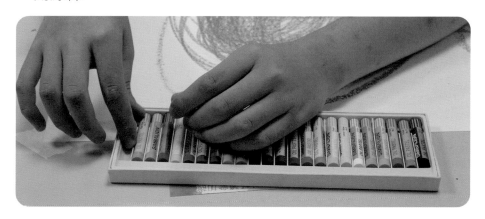

2. 從直線、橫線、曲線、折線與弧線等形狀，搭配自己喜歡與
 不喜歡的顏色，盡情表現線條。

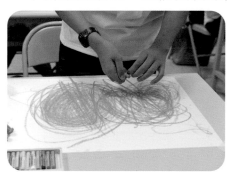 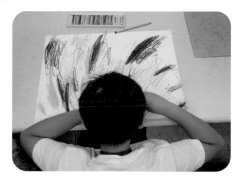

3. 觸摸3D列印筆繪製的觸覺自畫像教材，從觸覺教具認識線條的
 造型變化所構成的具體圖像，認識五官的線條方向與造形變化
 （如頭髮的線條形狀有直線、曲線及不同長短）。

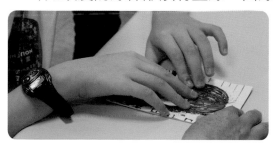 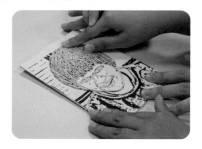

STEP 4 自畫像創作

1. 學習畫面平面觸覺定位技巧（以手掌距測量畫布尺寸，找出四邊的中心，並將畫面分為四區塊，右上、左上、右下、左下）。

2. 構思自畫像線條的輪廓，以紙膠帶在畫面上黏貼出線條（黏性面朝畫布）。

3. 以個人喜好的壓克力色彩進行混色與塗抹填滿畫面，待壓克力顏料乾燥後，再將紙膠帶撕下。

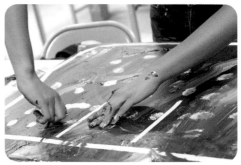

STEP 5 身體繪畫創作

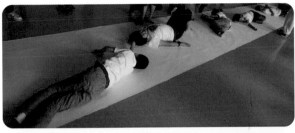

1. 讓學生躺在長十公尺的棉布上，自由擺出不同肢體造型與動作姿勢。

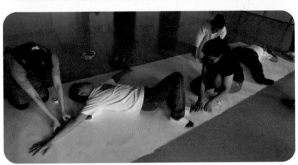

2. 請志工協助以紙膠帶將學生造型輪廓貼出，帶領學生以觸覺探索自己的身體輪廓線條與形狀。

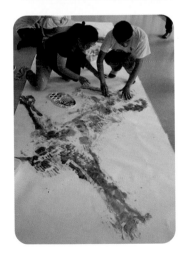

3. 運用三原色混色將身體剪影範圍填滿色彩，搭配海綿與刷子沾顏色填滿色彩。

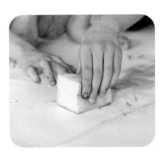 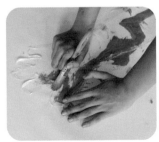

注意事項：
▲ 志工藉由生活經驗連結先天全盲學生的色彩經驗，以口述影像增加色彩變化解說的豐富性，如綠色的變化有草綠色、墨綠色、青蘋果綠等，而非皆以單一色彩涵括。
▲ 畫布創作時可鼓勵學生站起來創作，以利運用身體單位進行尺寸測量。
▲ 身體繪畫集體創作完成後，可引領學生去觸摸其他學生的作品，增加觸覺圖像認知的練習。

作品成果

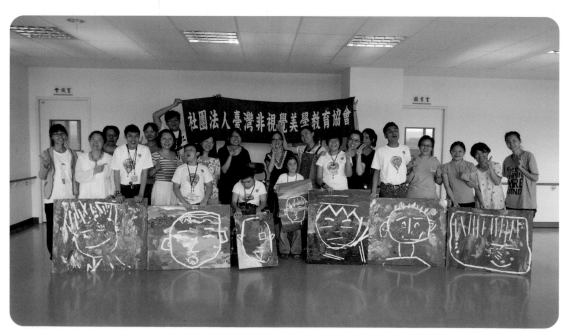

蔡宗憲
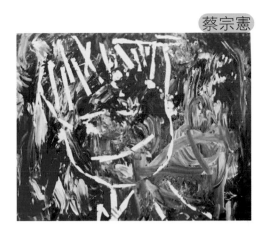

楊昱頡
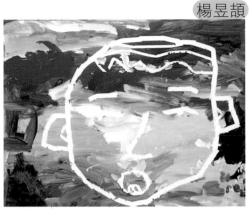

幸歆楠
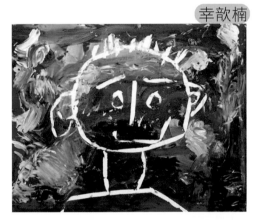

陳俊豪
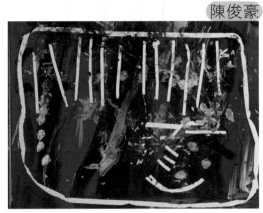

沈顯慈
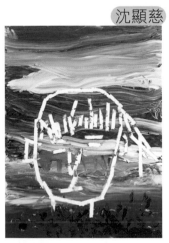

吳姿瑩
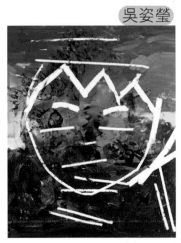

戴志杰
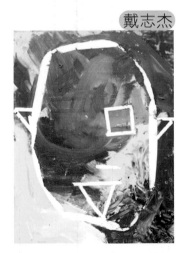

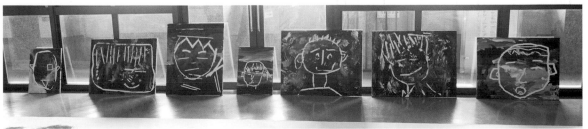

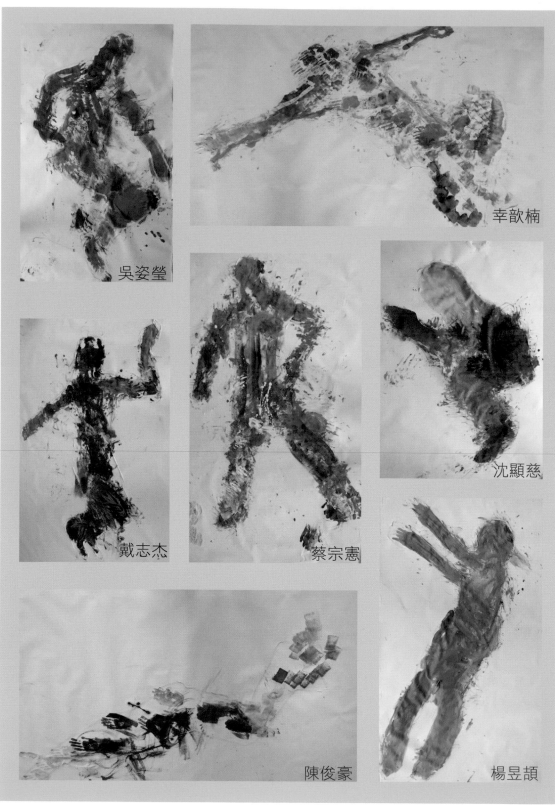

吳姿瑩

幸歆楠

戴志杰

蔡宗憲

沈顯慈

陳俊豪

楊昱頡

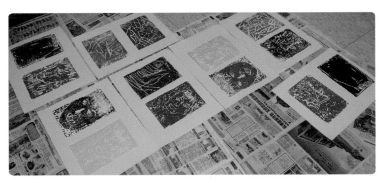

3.版　畫
Printmaking

版印人生

教案設計：趙欣怡

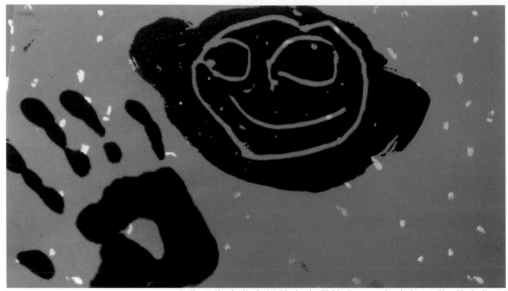

本作品為台北市視障者家長協會2016年寒假活動　學生作品

學習目標

1. 透過線條認識物體輪廓與形體概念
2. 學習使用畫筆描繪物體造形
3. 透過觸摸凹凸線條判別線條訊息
4. 理解線條的物件與背景的空間界線
5. 學習操作單色版畫壓印滾墨工具與技巧
6. 學習剪裁之觸覺操作技巧

材料用具

珍珠板、鉛筆、剪刀、厚紙板、
雙面膠、水性油墨、滾輪、馬連、
版畫印紙、圍裙、抹布、報紙

上課時數

6小時

教學流程

STEP 1 探索觸覺教材

1. 觸摸不同形體的線條輪廓與圖像造型教材（raised-line draw-ing kits、3D列印線條），說明線條的物體空間前後遮蔽概念：完整圖像在前，後遮蔽者在後，嘗試說出觸摸物件的內容與相對位置。

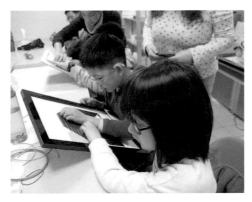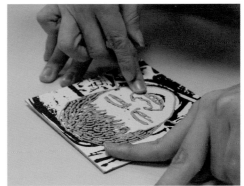

STEP 2 珍珠凹版畫

1. 學習畫出各種點線條形狀：直線、曲線、弧線、折線、虛線等。
2. 學習畫出各種幾何形狀圖形：圓形、三角形、正方形、不規則形利用鉛筆在珍珠板刻劃出臉部輪廓，以線條與幾何圖案代表五官造型。

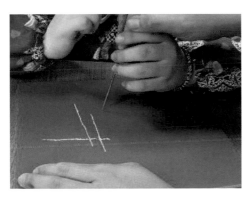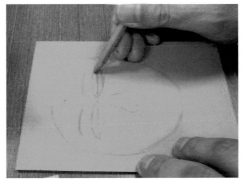

注意事項：
▲ 指導學生握筆位置盡量靠近筆尖，並以兩手指頭靠近，以確認線條的方向、長短、粗細及位置。

STEP 3 形體剪裁

1. 剪刀操作：依個人操作習慣單手握持剪刀維持與身體垂直向前，讓剪柄上下開合移動，另一隻手持厚紙板並貼於剪柄側邊。
2. 剪裁圓形：以另一手握著厚紙板沿著圖形邊緣形狀以順或逆時鐘方向轉動。
3. 剪裁三角形或方形：以另一手握著厚紙板邊緣或角落，確認不需剪裁的邊，從側邊切入，垂直向前剪裁且確認剪裁長度，剪到可退出後，再以另一個方向切入剪裁，另一隻手須隨時留意剪裁長度與方向是否正確。

STEP 4 凸紙板畫製作

1. 依照圖像製作內容進行剪裁好的圖形排列組合。
2. 使用雙面膠進行所有圖形背面的黏貼。
3. 確認後再一一依照排列正確位置將背膠撕除黏回正確位置。

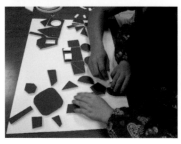
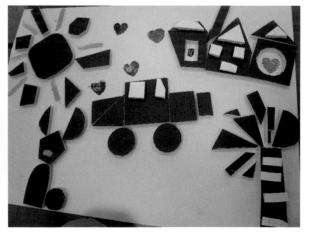

注意事項：
▲剪刀選擇可依學生的慣用手練習正確操作方式，如剪裁之後紙板太大，請先行裁切至學生單手可以握持並調整方向大小。

STEP 5 油墨壓印

1. 確認要印製的水性油墨顏色並在油墨盤上將顏料上下左右滾動使其均勻。

2. 將要印製的版材正面朝上，並緊鄰油墨盤，拿取沾上油墨的滾輪，在珍珠版或紙板上左右上下力道均勻滾墨，並確認四邊角落是否都有油墨覆蓋過。

3. 再將相同或較大尺寸之版印畫紙以相同方向，將版面與紙張對位後，將紙張平整覆蓋於版面上，再以馬連在紙面上以均勻力道繞圈，讓油墨吸附在紙張上。

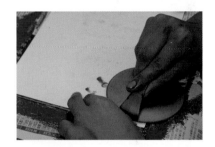

4. 完成後先以單手壓住紙張一角，將紙張掀開確認後，再以另一隻手按住珍珠板或厚紙板，讓印紙離開版面。

注意事項：

▲ 除了珍珠版與紙版可作為基礎課程操作媒材，可依照年齡與熟練程度的差異嘗試不同的版材，例如橡皮版、橡膠版、樹脂板、木刻版等需要使用雕刻工具之媒材，可搭配手套操作。

▲ 版面上如已上油墨，版印紙覆蓋上去後即不得再更動位置，否則將造成印製圖像模糊不清。

▲ 如要更換印製顏色，則須將珍珠版面的油墨清洗乾淨並保持乾燥，厚紙板則是以報紙吸乾，再以另一顏色印製。

作品成果

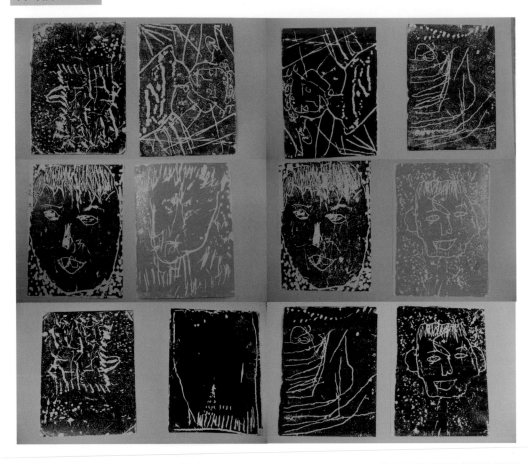

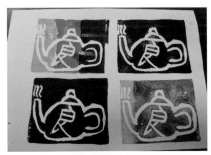

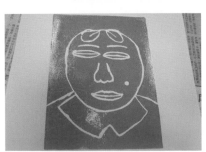

2012年新莊盲人重建院學員之
橡膠板及橡皮版畫作品

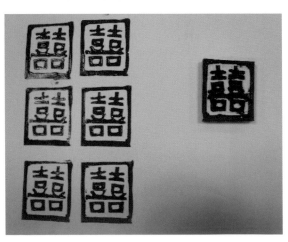

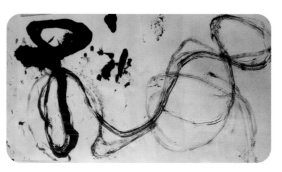

4.水 墨
Calligraphy

從文字到圖像

教案設計：趙欣怡

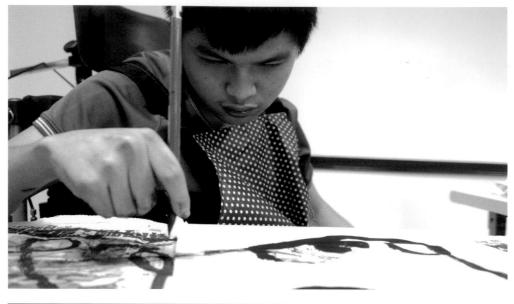

學習目標

1. 認識自己的中文姓名結構
2. 學習毛筆觸覺操作方法
3. 練習以身體單位作為定位測量標準
4. 嘗試以線條串連變化成各種圖像
5. 發揮想像力表現線條的無限可能

材料用具

毛筆、墨汁、紙杯、宣紙
墊布、圍裙、抹布、報紙

上課時數

3小時

教學流程

STEP 1

帶領學生對於自己名字的意涵理解與使用情境，全盲學生學習點字與低視能學生的中文學習經驗不同，對中文姓名的字體結構理解不同，可製作姓名的觸覺線條教材供學生觸摸提升理解。

STEP 2

說明文字由線條所構成的概念，並以中國象形文字解釋其圖像造型概念，如：日 ⊙ 、月 ☽ 、水 ⟩⟩ 的文字造型。

STEP 3

熟悉毛筆構造與工具，認識水墨線條的形狀、方向、長短、粗細、質感深淺等變化。

STEP 4 構圖定位技巧

學習以手掌測量紙張尺寸，並在畫面四邊找出中心點，將畫面區分為四等份（右上、右下、左上、左下）。

STEP 5

學習將手指頭握著筆毛位置，在畫面上移動練習各種線條形狀。

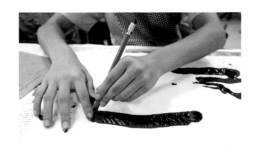

STEP 6

學習沾墨汁,以觸覺判別墨量多寡,並學習以另一隻手指頭判別乾濕度。

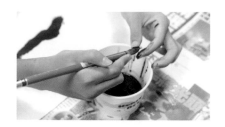

STEP 7

以自己的姓名中最喜歡的一個字,嘗試將所有的筆畫線條串連結合,一筆畫完成,不讓線條中斷,可變化長短與形狀,並提醒學生隨時確認線條位置與畫面空白位置。

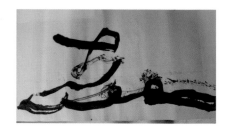

STEP 8

一筆畫完成自己的姓名後,請學生以抹布擦乾手指頭,嘗試以乾濕度判別自己的畫作內容。

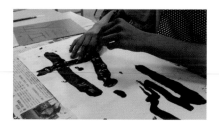

注意事項:

▲ 課程可使用不同墨色變化,或加上水彩顏料變化色彩,亦可延伸與版畫結合,完成點線面組合的抽象繪畫。

▲ 第一次嘗試四個畫面的線條練習,學生可嘗試先以對摺紙張的方式找到畫面中心位置與四邊中心點,但正式創作時便不建議摺紙張。

▲ 學生必須確認所有工具與物品擺放位置,尤其是承裝墨汁的紙杯,必須記憶墨汁自己的相對位置,一旦沾好墨汁便不可任意觸碰到其他物品,也要留意是否墨量太多造成滴落各處的問題。

▲ 學生利用水墨與書法創作熟習線條變化與構圖位置後,可進一步練習更多以線條為主的繪畫內容。

作品成果

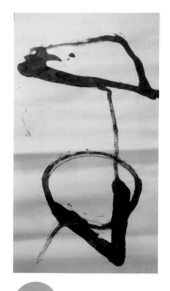

歆

可

杰

蔡

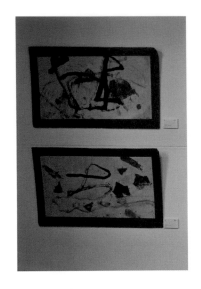
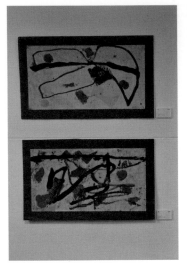
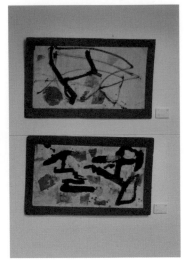
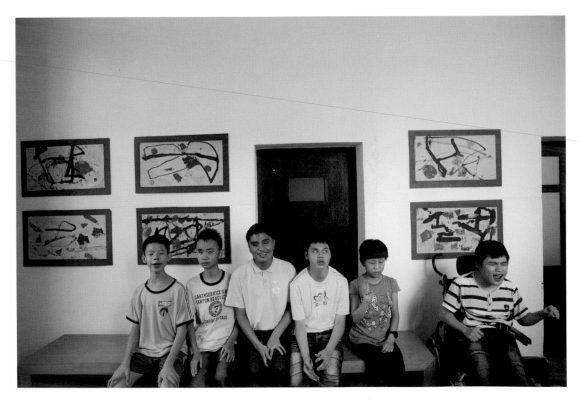

5. 攝 影
Photography

看見。看不見的美

教案設計：趙欣怡
合作單位：無畏團隊

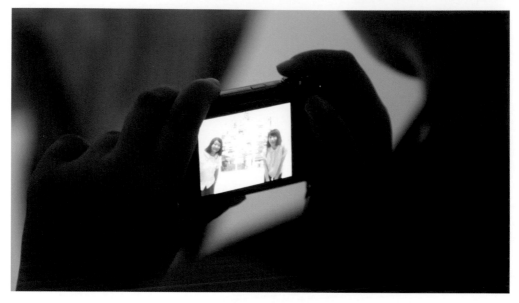

學習目標

1. 學習數位相機觸覺操作技巧
2. 學習以身體移動作為距離與高度判別依據
3. 理解口述影像之文字空間概念
4. 利用多元感官探索環境訊息
5. 結合定向行動經驗練習不同拍攝角度

材料用具

數位傻瓜相機、記憶卡

上課時數

6 小時

教學流程

STEP 1

以口述影像解說相機的電源鈕、快門鈕、記憶卡與電池的位置，並讓視障者以觸覺確認所有位置與操作方式，並重複練習。

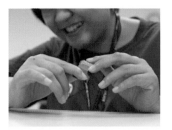 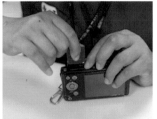 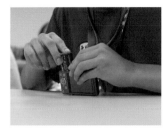

STEP 2

先以固定焦距進行拍攝練習，並學習將相機貼近自己的額頭、身體的位置以穩定相機，並用以拍便拍攝的高度與角度。

STEP 3

以于可觸摸全貌之物件放在桌上，讓學生學生測量相機與被攝物品的距離，並藉由志工口述解說協助其判斷正確性，接著嘗試不同大小的可觸物品拍攝。

STEP 4

拍攝人物練習改變相機方向為垂直構圖，並且練習從被攝者位置向後移動，計算步伐來測試拍攝距離能完成人物的全身與半身取景，依此為基準調整拍攝的對象所需移動的距離。

STEP 5

志工可為視障者解說無法觸及全貌的拍攝物，例如建築物或圍牆，以視障者的身高或熟悉物品的尺寸作為口述的單位標準。例如：你的身高十倍高，或五台車身這麼長。

STEP 6

利用多元感官的環境訊息探索，讓志工以口述影像描述視障者週遭的視覺訊息，並且嘗試以觸覺、聽覺、嗅覺及味覺去探索拍攝對象。

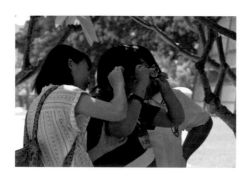

STEP 7

初階攝影課程可給予視障者拍攝任務，拍出環境中最大與最小、最喜歡的物體顏色、最有趣的形狀、最熟悉的味道、印象最深的聲音。

STEP 8

進階攝影課程，可讓學生嘗試改變不同的視角與主題，並運用改變焦距的長短捕捉不同拍攝距離的物體，盡可能加強多元感官的探索機會，並學習說出自己拍攝的構思與想法。

注意事項：

▲ 志工面對不同視力程度與生活經驗的視障者應依其狀況提供多元的口述影像視覺資訊，包含視障者可能無法理解之色彩、形狀、線條、材質、紋路、圖案、尺寸等訊息，並讓視障者自行決定拍攝內容且自行按下決定快門。

▲ 除了數位傻瓜相機，攝影課程亦可嘗試使用智慧型手機拍攝，可搭配語音朗讀功能，並下載圖像辨識與解說的軟體，如：TapTapSee，讓視障者嘗試學習自主拍攝。

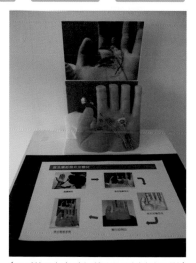

(3D模型由數藝通科技提供)

 輔助教材：
將學生攝影作品以3D列印技術立體化，並搭配其他媒材，讓口述影像解說結合觸摸3D模型達到多元感官詮釋的目的。

作品成果

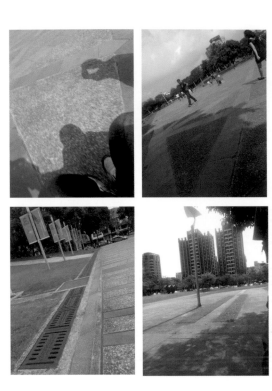

戴志杰

陳俊豪

廖德蓉

吳姿瑩

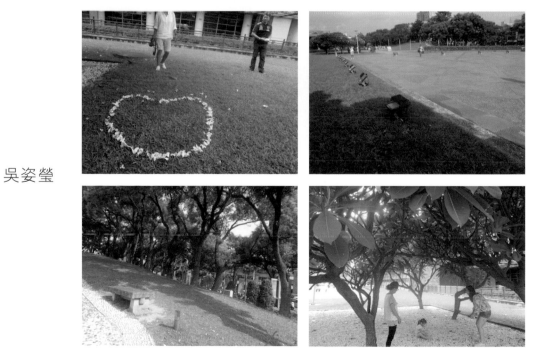

幸歆楠

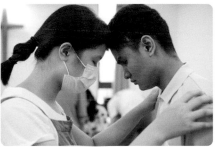

6. 戲劇
Drama

遇見我。們

教案設計：許家峰

課程目標

1.透過戲劇表演課程讓視障學生開發肢體
2.開啟學員們身體表演藝術經驗
3.透過戲劇探索自我生命價值

課程介紹

　　學員的年齡層約10-15歲間，障別幾乎為重度視覺障礙（部份有光覺），因課程時數僅16小時，加上須完成一個成果展的小品演出，於是我運用了創作性戲劇遊戲的帶入，「觸摸與延展」、「聲響與節奏」以及「分享與創作」三大方向做為這次課程主軸，同時也是成果展的基本素材與架構。

上課總時數

16 小時

活動一
建構一個我和你

課程簡述 藉由觸覺和嗅覺重新認識彼此腦海中的你我。

材料用具 無

上課時數 約1小時

教學步驟 ＊兩兩一組(視障生搭一名志工)＊

STEP 1
跟著老師的指示動作，志工先把一隻手輕放在視障生的頭上後閉起雙眼。隨著口令指示開始摸摸頭髮、耳朵、五官、頸、肩、手臂、背、大腿外側、小腿、腳等身體部位。

STEP 2
觸摸的過程中可試著在頭髮與手等兩個部位，加進用鼻子聞聞味道。

STEP 3
待志工觸摸過一輪後，引導視障生將其手放置在志工的頭部，以此類推，聽著口令指示完成各部位的探索，由於一開始是志工採取主動，也可以讓視障生先知道待會可能會觸碰的身體部位。

STEP 4
雙方都觸摸過後，開始分享剛剛的過程感受，講師適時地去打破或引導新的形容詞句，例如：頭髮除了分辨粗細 外，可以像什麼、身體的觸感除了柔軟粗糙外，還可以怎麼形容等。

注意事項：
▲ 須在課前說明，肢體上的接觸是此課程內容之一，除了要尊重對方外，也不允許觸摸非口令指示外的部位。

活動二
呼吸、走路到身體的交流

課程簡述 藉由呼吸法與身體的行動去探覺行進中的身體感受與互動。

材料用具 簡易的樂器，鈴、鼓、木魚等 (講師口頭數節奏也行)

上課時數 約2小時

教學步驟 ＊兩兩一組 (視障生搭一名志工) ＊

STEP 1
單鼻孔呼吸法，站姿或盤坐都可，輕按住右側鼻翼，右鼻孔吸氣，然後按住左鼻翼，由右鼻孔吐氣後再吸氣，換按左鼻翼右鼻孔吐、吸氣，以此類推輪流吐吸氣。

STEP 2
主要由志工牽著視障生在教室裡任意的走動，可以牽手、抓手臂或搭肩要放慢速度，等候口令指示。

STEP 3
口令指示為：
「雙腳腳尖走路」、「雙腳跟走路」、「雙腳腳外側走路」、
「雙腳腳內側走路」等，可任意變換走路的方式。

STEP 4

1. 面對面單手手掌貼在對方的手掌上，先由志工開始帶起，先藉由手部的移動開始，慢慢地增加到身體的律動，最後可以移動腳步做大幅度的身體延展，過程中貼合的手掌不可分開，目光或臉部方向須專注在貼合的手指上。

2. 以此類推反過來改由視障生引導志工，這時志工要稍加留意移動時的安全，避免與他人碰撞等，進階版可從貼合的手掌改為掌心對肩膀、肩對肩、手軸對腰、腳底對腳底等組合方式。

STEP 5
討論與分享

注意事項：
▲ 所有的動作與行進需放慢，配合呼吸的速度，身體要放鬆，若察覺自己或對方在互動的過程中，有些吃力，就必須得相互配合，不要強制要對方達到你要求的姿式動作，若感覺對方有些緊張、緊繃或太興奮，可以先暫停動作，做幾次呼吸後再接續動作。

活動三
舞動聲音

課程簡述 從發聲吟唱到手舞足蹈。

材料用具 簡易的樂器，鈴、鼓、木魚等(講師口頭數節奏也行)

上課時數 約2小時

教學步驟

STEP 1
腹部呼吸法，躺平將雙手掌輕貼附在肚臍位置，鼻子吸氣時將氣送至肚子的位置(這時肚子會漲起來)，再輕張嘴將肚子裡的氣給吐出來。

STEP 2
發聲練習，搭配腹部呼吸法，依嘴型張合發「啊」、「A」、「歐」、「一」、「嗚」以及「嗯」(嘴巴不張開等長音。進階版，可先由一位學員發單一長聲，其他人需先從聽聲開始，去抓對方的聲音位置、音質然後跟著發聲去配合，此找共鳴點的過程中不可以停下來。終極版，可以在這過程中講師點名幾位學員發出單一的長或短音，提醒不能被別人的聲音影響到自己的發聲。

STEP 3
節奏與律動，其實就是利用雙手拍打節奏，延伸到拍打大腿甚至腳踝位置等，進階版可以加上左右或前後踏步的動作，終極版，把單一的發聲加進來。

STEP 4
討論與分享

注意事項：
▲提醒身體要放鬆，發聲時不要用吼的。

活動四
一句話，千變萬話

課程簡述 藉由簡單的生活用語，經由不斷的重覆中加進可能的情緒感受。

材料用具 簡易的樂器，鈴、鼓、木魚等（講師口頭數節奏也行）

上課時數 約2小時

教學步驟

STEP 1
圍成一個大圈圈，可先由講師準備二個句子然後學員們輪流對話，在這重覆的對話過程裡，必須不斷的轉換情緒。

例如…

A對b說：今天天氣很好

B對a說：我的錢掉了

B對c說：今天天氣很好

C對b說：我的錢掉了

C對d說：今天天氣很好

D對c說：我的錢掉了

D對e說：今天天氣很好

E對d說：我的錢掉了

E對a說：今天天氣很好

A對e說：我的錢掉了

STEP 2
每講完一圈後必須再換新的句子，慢慢地加長句子，也可以用點名的方式請學員提供辭句。

STEP 3
分組討論與創作，在這段落我主要依據之前和協會老師討論的活動理想想傳達的述求，於是我問了學員幾個問題，例如喜歡或不喜歡什麼、未來的願望、旁人對視障的觀感差異等，請他們用最簡單的一至二句話表達，待大家都發表想法後分兩組，藉由志工們的加入重新拼裝選用他們剛才所講的辭句，組合成一小段表演，呈現可以很劇情、可以很無厘頭等型式。

STEP 4
討論與分享

注意事項：
▲ 小呈現的部分，如果有組別有劇情的想法，可以試著給場景做為可發展的方向，例如場景在公園，學員們可以在這大方向裡去創造可能的角色與物件，另並不完全只用剛才所提的句子，也是看表演的內容取捨或新增台詞。

活動五
整合練習

| 課程名稱 | 綜合練習 |

| 材料用具 | 簡易的樂器，鈴、鼓、木魚等 (講師口頭數節奏也行) |

| 上課時數 | 約2小時 |

教學步驟

1. 主要是複習前面課程的肢體與聲音練習，由於對最後的成果演出有了基本的想法，會在複習的過程中，加強局部的練習。

| 課程名稱 | 創作討論與排練 |

| 材料用具 | 鈴鼓、彈性緄帶、長麻繩 (演出道具) |

| 上課時數 | 約6小時 |

教學步驟

1. 與學員們先討論呈現的型式，我這邊主要編排表演者進出的走位與身體聲音的表現方式，台詞的部分則根據他們昨天所講的詞句裡做篩選與確認。
2. 志工搭配的人選以及和校方確認當天所需的演出配件與服裝。

| 課程名稱 | 呈現與討論 |

| 材料用具 | 鈴鼓、彈性緄帶、長麻繩 (演出道具) |

| 上課時數 | 約1小時 |

教學步驟

1. 最後的總排練與錄影記錄
2. 討論分享這二天的學習心得。

活動六
課後總結

課前準備

1. 確定上課的時數二天 (16小時) 加上對外呈現 (台中放送局)
2. 確定參與視障生的基本狀態
3. 確定志工的編排 (一對一或一對多)
4. 確定活動述求後編排上課內容與教具。

備註：

此次的學員中有一名視多障學生輪椅使用者，因此在課程的設計上需考量如何讓對方可以全程的參與，含括了肢體與行動的部分。

課程中

1. 在任何動作前需事前說明遊戲規則，另可先與志工做示範講解，這樣在協助上會有很大的幫助。

2. 課堂間需要留一些時間分享討論當下的感受，一來不會上完一天課給的回饋太精簡，再來講師可以在這幾段的討論中從他們的回饋裡找到學員的特質，更深地認識。

3. 因為只有兩天的時間上課加排練，所以並 考量文本創作，反而透過他們對於議題的回應詞句中做為演出素材，經過討論與修正後，我再從中編排調整。

4. 呈現不要複雜，因為時間短，所以不建議一定要穿戴道具，放音樂甚至另做大道具，這次主要以整體性為主，上台的演員們都會待到最後，利用粗麻繩將輪椅慢慢地從右舞台拉到左舞台，讓這位輪椅的視多障生有著不一樣的出場方式，也利用彈性緞帶的局部束縛，藉由拉扯與卸除，某種程度象徵誤解與理解。

開幕演出過程

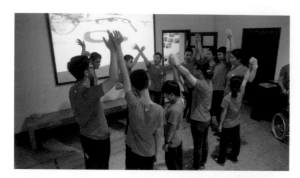

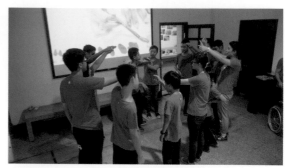

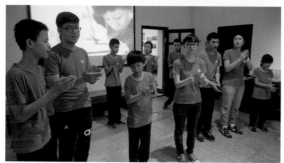

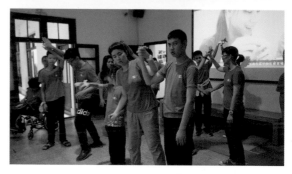

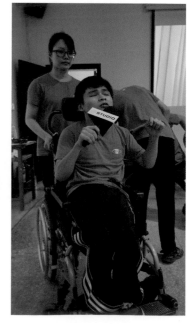

第四章
/
無障礙展示設計

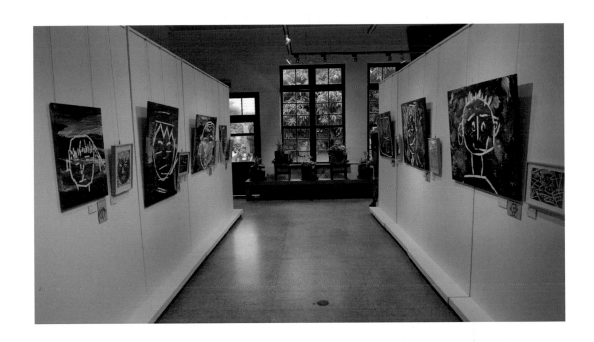

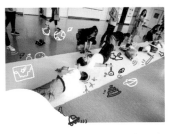

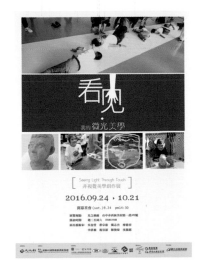

（一）視障觀眾展示規劃原則

　　關於視障者的藝術欣賞需求，無障礙展示應提供給視障參觀者與一般明眼觀眾相同的藝術品，藝術形式原本就不該徒有視覺上的呈現，當代藝術有更多雕塑性的作品、空間裝置、聲響藝術，或毫無具體形式的觀念藝術，不該聲稱以視覺以外的感官互動就是適合視障者接觸的藝術品。相反地，應該是就大眾所欣賞的藝術品中盡量提供各種資訊，無論是觸覺、語音、或是文字，讓視障參觀者可以從多方面去建構心理上空間概念與藝術思維。

　　視覺藝術作品如繪畫、設計、影像、雕塑、建築、空間裝置，成為美術館與博物館主要對外展視的藝術型態，需要依賴視覺的主導去引發情意上的互動，達到藝術教育的意義。然而，對於視覺藝術參觀者，生理結構上的損傷導致需仰賴其他感官的輔助去維持藝術欣賞的權益，而視障觀眾的無障礙空間服務設施中除了輪椅提供視多障者在館內移動，語音導覽即是最為普遍性的參觀服務設備，就國內目前的現狀而言，藝術文化機構能提供給視障者的硬體設備似乎還有許多改善空間，期許給予視障觀眾能從參觀活動中獲得藝術品所能賦予的心理刺激，甚至能給予視障觀眾在展場內自主行動的信心。

　　因此，作者認為從國內外視障觀眾展示設計與參觀服務案例中歸納總結出提供給國內相關文化與教育單位辦理視障美學活動規劃參考，如附表4。無障礙展示規劃方向可強調不單僅以服務視覺障礙者的設計規劃，而是以改變社會大眾觀點為策展理念，並規劃展場單一方向參觀動線並提供立體觸覺地圖建立整體空間認知，以及提供各項參觀輔助資源如放大鏡、擴視機、點字雙視與多媒體等說明資訊，同時設計讓一般參觀者可體驗非視覺狀態進行多元感官互動裝置與遊戲，最後結合空間引導資訊提供流動性參觀動線，以及提供轉化視覺指示詞彙之口述影像語音導覽應用程式與設備，都可作為未來博物館與美術館策劃展覽活動時納入視障者需求之參考方向，尤其在空間動線的引導設施與展品詮釋的輔具設備，應包含以聽覺、觸覺與點字的引導與解說裝置，以及搭配盲用電腦與無障礙網頁提供展覽與活動相關資訊，進一步邀請視障者與相關團體參與展示規劃設計，或參與視障服務設計之實測，提供使用者經驗與建議，甚至成為文化機構的成員，讓教育專業人員充分理解視障參觀者在進入文化展館時的情境與感受，增設並改善各類型輔具設備與無障礙設施，提升視障觀眾對於各類型展覽與教育活動參與程度，以達到文化近用的目標。

表4、視障觀眾展示規劃與參觀輔助資源規劃建議（作者研究彙整）

規劃主題	規劃項目	規劃內容
展場空間規劃	動線規劃	單一動線規劃 室內外導盲磚或地貼寬度大於 40 公分 設置參觀動線扶手並依作品位置設計不同觸摸材質 動線轉角語音警示 微定位或 GPS 定位引導裝置
	展場環境	空間照明配合展品調整 牆面與地板色彩調高對比
	展品設置	360 度旋轉式展台 75 公分展示托台 作品設置間距大於 140 公分 作品說明牌以深色背景、淺色字體為對比設計
	觸摸藝廊	常態之觸覺教育展示空間、時段與展品
參觀服務與輔具	展場空間認知	觸覺立體地圖 博物館建築體模型 空間引導口述影像內容
	參觀輔具與教材	放大字體與點字雙視導覽手冊 作品熱印圖含點字雙視說明 放大鏡、擴視機、近視眼鏡、老花眼鏡等光學輔具
	參觀服務	參觀陪同服務 導盲犬陪同許可 專業口述影像導覽志工 觸覺導覽活動 口述影像語音導覽
	展品設計	可觸摸藝術品原作（可戴手套觸摸） 訪原材質與縮放尺寸之典藏畫作或雕塑品立體複製 平面畫作立體浮雕化 平面畫作多層次圖版 複製品選擇與原作相同材質或尺寸
多媒體資源	科技輔具	盲用語音電腦 色彩感應器 線上電子延伸學習資源 APP 自主導覽系統
延伸活動	創作工作坊	多元感官開發工作坊 視障美術教育種子教師培訓
	美學素養課程	如美術史、美術理論與批判等課程
	館校合作	輔具教材可提供給其他博物館與特殊學校或公益單位

（二）視障藝術家展演規劃案例

1.『看。見-我的微光美學』光之藝廊

(1) 展覽主題：『看。見-我的微光美學』
(2) 展出空間：光之藝廊
　　　　　　　　http://www.lumin-art.org.tw/
(3) 展出期間：2016.09.24-2016.10.21

　　本次展覽空間為『臺灣身心障礙藝術發展協會』成立之『光之藝廊』。
展覽觀眾目標為明眼人與視障者，展場空間為一棟二樓的建築物，無法提供
電梯設施是本次參觀規劃的遺憾，但展場內以點字雙視形式製作所有展示資
訊，包含展覽介紹、藝術家與策展人介紹、作品名牌等，並分別以一樓與二
樓設計簡易空間平面圖資訊，包含觸覺點字雙視立體地圖供視障參觀者建構
展場心理地圖，亦開放雕塑與繪畫作品供視障生與一般民眾觸摸，同時以
3D 列印技術將視障生攝影作品轉為立體複製品，並製作口述影像解說文宣
影片供視障者理解展覽資訊與作品，更邀請視障藝術家於開幕當天導覽作品
，讓視障學生與民眾都能從無障礙參觀經驗中獲得更高的藝術理解與美學認
同。

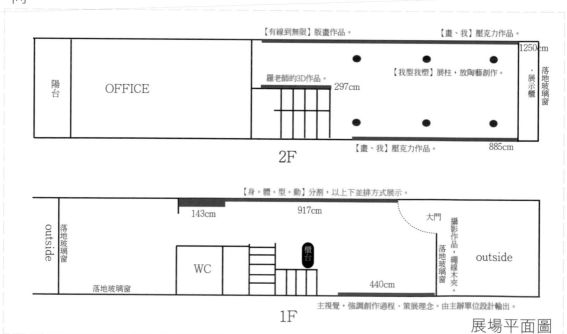

展場平面圖

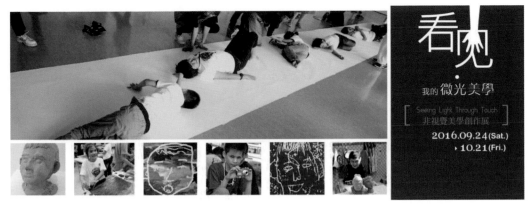

展覽介紹

光，是遇見自己的媒介。

這群藝術家未曾清楚看過這個世界，但他們透過微光、聲音、觸摸、行動感受到光的能量，探索生命的色彩，看見自己未來的無限可能…。

創作的美好之處來自於享受過程所帶來的心靈觸動，本展覽源自於全盲創作者一場遇見藝術的旅行，透過他們的心眼探索自己與環境，用身體的每個細胞去感受自己並與自我對話，傾聽內心對世界的想像，用雙手來探索非視覺美學，看見那看不見的美。

「看」是透過光所構成視覺上的感官凝視，而「見」則將影像烙印在大腦的認知概念上，可形成記憶、行動與思考，甚至連結身體之多元感官訊息連到非視覺的認知能力，而兩者之差異不僅介於視覺與非視覺上感官區別，更有對於構成世界概念上完全迥異的美學體認。

本次展覽中，這八位來自惠明學校與啟明學校小小藝術家，透過觸覺、聽覺、嗅覺與味覺等的多元感官認知，構成一幅自我的形貌與樣態，結合3D列印創新科技製作輔助教材與模型，讓藝術家透過繪畫、攝影、雕塑等藝術美學類型來探索自己、發現自己，進而以多元感官再現自己，無論是具體或抽象的藝術形式；同時學習觸覺辨識與導覽技巧，由藝術家自行表達創作想法，帶領觀眾以非視覺美學的觀點去認識作品，讓社會大眾也「看見」全盲者的藝術能力，同時自我反思對於藝術價值的理解，實踐非視覺美學的無限想像。

展出
藝術家

吳姿瑩
女 / 17歲

蔡宗憲
男 / 15歲

戴志杰
男 / 15歲

廖德蓉
女 / 14歲

幸歆楠
男 / 13歲

陳俊豪
男 / 12歲

楊昱頡
男 / 12歲

沈顯慈
女 / 10歲

策展人 /
趙欣怡 Hsin-Yi Chao

早期從事複合媒材藝術創作，國立臺北教育大學藝術創作碩士畢業後，轉向觸覺空間認知研究取得國立臺灣科技大學建築博士學位，並完成加拿大多倫多大學心理學博士後研究。從事藝術教育近十年，受邀公益單位、大專院校、博物館等視障美學講座與創作課程講師，積極推動視障者藝術文化平權，並培訓種子教師帶領視障者探索多元感官潛能。2014 年創立社團法人臺灣非視覺美學教育協會並擔任理事長，現為國立臺灣美術館副研究員，致力改善無障礙藝術資源與環境。

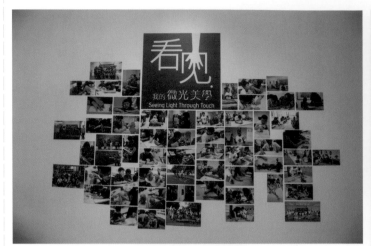

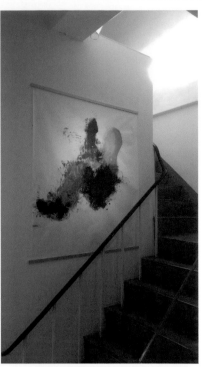

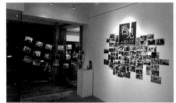

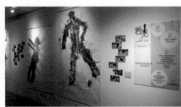

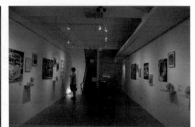

展覽現場

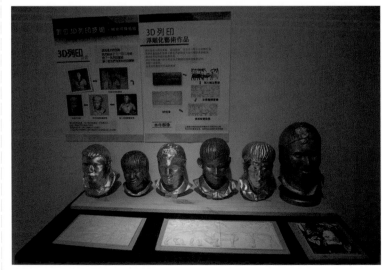

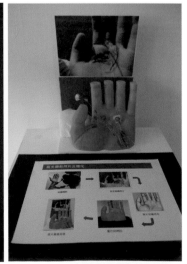

3D列印教育專區

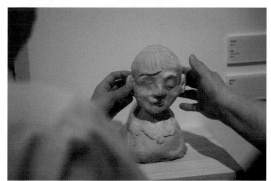

點字雙視地圖
———————
可觸摸雕塑品

點字雙視展覽介紹

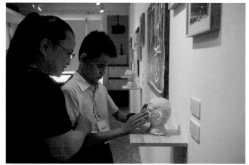

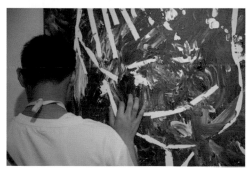

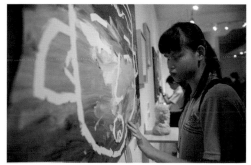

視障學生觸摸展品

2.『可見/不可見』臺中放送局

(1) 展覽主題：『可見/不可見』遇見自己與世界的美好
(2) 展出空間：臺中放送局
　　　　　　　http://www.lumin-art.org.tw/
(3) 展出期間：2017.07.29-2017.08.27

本次展覽展出地點為2002年由臺中市政府文化局登錄為歷史建築的『臺中放送局』，目前由@STUDIO文創中心經營。展場空間為於一樓，解決身障的樓梯問題，目標觀眾為視障者與一般觀眾，同樣規劃點字雙視資訊介紹展覽主題、藝術家、作品說明，以及以雷射切割製作的點字雙視彩色立體觸摸地圖。並增加畫視障藝術家的作的觸覺線條參觀輔具展示於原作下方，以及可觸摸的雕塑頭像作品，以及轉化為立體造型的攝影作品。並將園藝治療課程的花藝作品作為展場佈置，提供視障觀眾更多嗅覺與觸覺的參觀訊息，另於開幕當天，辦理戲劇課程的開幕表演，由視障小小藝術家團體演出，大獲好評，也在開幕活動邀請參觀民眾品嚐由視障學生於烘培課程製作的茶點，徹底落實多元感官的生活美學理念。

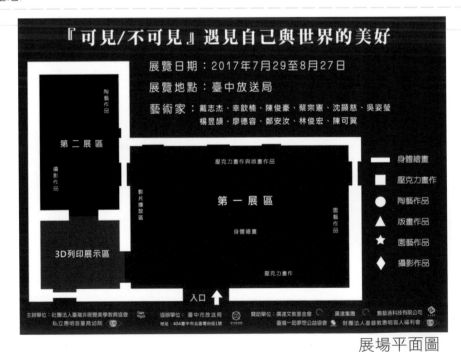

<div align="right">展場平面圖</div>

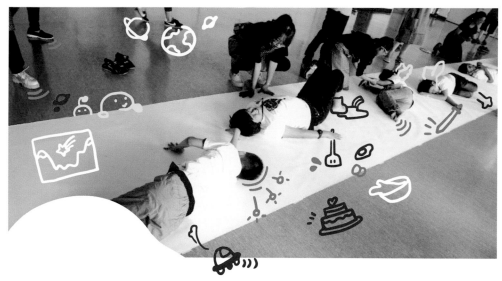

可見／
不可見

2017
7.29 —— 8.27

遇見自己與世界的美好

藝術，是人類與生俱來的本能。我們相信：只要提供機會，即使失去視力，仍可透過其它感官訊息感受世界的美好，並以創作表達自我想法與情感。

本次展覽延續2016年「看‧見：我的微光美學」，臺灣非視覺美學教育協會與私立惠明盲童育幼院持續共同為中部地區視障孩子辦理藝術創作與生活美學課程，包含陶藝、繪畫、攝影，以及戲劇、烘焙、園藝等五感創作課程，結合專業視障藝術工作者的生命經驗與創作技能，從「微光美學」的自我探索進而體現生活與藝術中「可見」與「不可見」的美好，激發視障者多感官創意思考與發想，創造具有非視覺美學特色的藝術創作表現與思維，並透過無障礙展示設計鼓勵更多身心障礙者前來參觀，感受非視覺創作之美。

帶領戲劇表演課程的視障藝術家是許家峰老師，長期耕耘於戲劇表演與藝術評論，現為「六八劇舍」藝術總監；烘焙課程由是「視障姑娘的甜裡開始」咖啡烘焙坊創辦人林佳箴老師指導；園藝課程則由推廣綠色芳草療癒與共融教育的卓梅慧老師規劃；攝影課程由無畏團隊與非視覺美學團隊共同帶領；書畫與雕塑等藝術創作課程則由非視覺美學教育協會創辦人趙欣怡老師指導，共同為視障孩子開啟美學之窗。

展出藝術家有來自私立惠明盲校、國立臺中啟明學校、中部融合教育學校的視障孩子共11名，戴志杰、幸歆楠、陳俊豪、蔡宗憲、沈顯慈、吳姿瑩、楊昱頡、廖德容、鄭安汝、林俊宏、陳可翼。

期待透過您的參與，與視障的孩子一同遇見生命中的可見與不可見！

開幕時間：2017/7/29(SAT) 下午3點
開幕表演：視障小小藝術家戲劇演出

主辦單位／ 社團法人臺灣非視覺美學教育協會 Taiwan Art Beyond Vision Association 私立惠明盲童育幼院 協辦單位／ 臺中廣播局
贊助單位／ 廣達文教基金會 Quanta Culture & Education Foundation 廣達集團 QUANTA GROUP GoDreamer 台灣一起夢想公益協會 財團法人基督教惠明盲人福利會

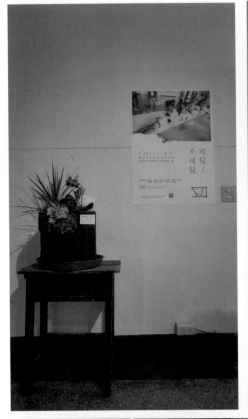

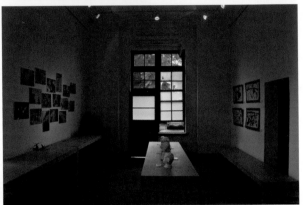
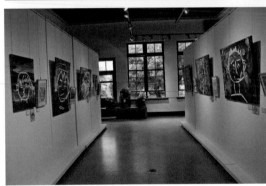

展覽現場

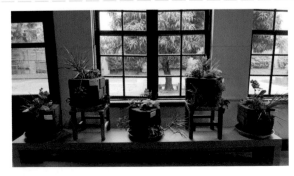
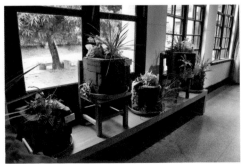

花藝作品

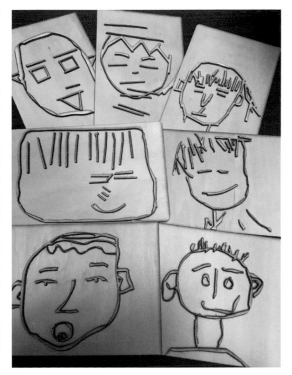

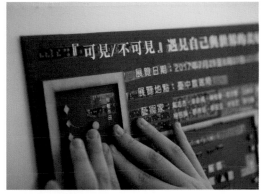

畫作雷射切割 ｜ 觸覺立體地圖
觸覺立體輔具 ｜ 攝影作品
｜ 3D列印輔具

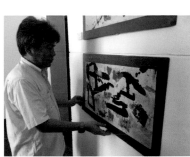

視障者參觀體驗互動現場

第五章 / 延伸閱讀

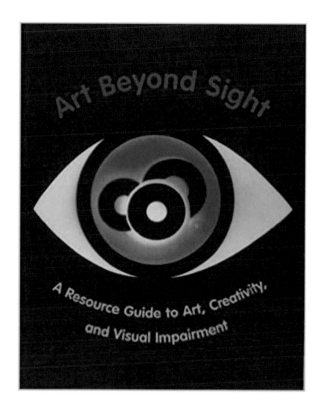

評《藝術超越視覺：藝術、創意與視覺障礙之資源指南》
---從視障藝術創作到多元感官詮釋

Axel, E. &Levent, N., 2002.Art Beyond Sight: A Resource Guide to Art, Creativity, and Visual Impairment. AFB Press.
ISBN-10: 0891288503
ISBN-13: 978-0891288503, 503 pp.

＊本文內容摘自：《博物館與文化》第12期181-198頁
　〈看不見的美學力量：評《藝術超越視覺：藝術、創意與視覺障礙之資源指南》〉

視覺障礙者面對仰賴視覺欣賞的藝術美學，如何運用其多元感官所獲得的綜合資訊，以構成具有色彩、線條、造形、尺寸、空間性等複合視覺資訊的圖像認知概念，並規劃相關輔具教材、口述影像導覽、藝術創作課程等，皆是當前接觸視覺障礙者的美術教育人員的迫切任務與責任。

本書係由 1987 年成立的盲人藝術教育(Art Education for the Blind, Inc., AEB)創辦人 Elisabeth Axel 與 Nina Levent 在美國盲人基金會(American Foundation for the Blind,AFB)資助下出版厚達五百多頁的視障美術教育專書，不同於博物館或美術館的身心障礙者服務理論書籍，本書專以「視覺障礙者」的藝術欣賞與美術創作需求觀點出發，從跨領域理論與多樣性實務角度探討博物館與學校教育人員如何提供充分藝術資源帶領視障者理解藝術，進而再現藝術美學的實用工具書。

本書內容共包含十二個章節，依章節內容與屬性區分為四大議題，簡介如下說明：

(一) 來自視障藝術家或藝術愛好者的個人觀點(Personal Perspective)：包含第一章《Why Teach Art to People Who Are Blind》分享視障美學觀點與起源，以及第二章《Leveling the Playing Field》認識視覺障礙與教學教育空間場域。

(二) 理論與研究(Theory and Research)：第三章《Touch vs. Vision》討論視覺障礙與觸覺感知之理論與研究，其中提出許多研究問題，包含：視障者繪畫的動機？觸覺圖使用如何產生最佳效果？如何閱讀觸覺圖像的深度？視障者是否與明眼人使用相同的認知策略欣賞藝術？

(三) 學習工具(Learning Tools)：第四至九章：《Learning Tools》包含了觸摸、口述解說、聲音與戲劇、觸覺圖表、藝術創作與藝術的廣大的脈絡，各章節分別摘要了學習工具的基本資訊與使用方法的敘述，以及製作的原則。

(四) 實務經驗(Practical Experience)：第十章《Classroom and Community》與第十一章《Museum Programs》包含了博物館專業人員、藝術史學者、教育工作者與學校教師面對不同年齡階層視覺障礙者的操作案例。

最後第十二章《The Next Step》則是作者以當時的觀點來思考未來視障美學的發展，尤其針對高齡化時代來臨，伴隨著視障人口的增加，博物館將扮演社區終生教育的重要角色，如何引領老年觀眾主動參與學習活動，也將是目前國內正積極努力的方向。

由於本書內容豐富多元，礙於篇幅限制，筆者將針對博物館從業人員所關注的視覺障礙觀眾如何進行藝術欣賞與創作之相關主題進行介紹與評論為主，以及探討本書所提及如何轉寫口述影像內容、製作觸覺教材與教案設計方法，並彙整博物館與美術館教育活動案例，對照時下創新科技與思維所帶來的視障服務型態轉變，進而思考國內的發展現況與未來建議。

一、遇見藝術與視覺障礙

第一章內容是透過多位具有美術專業背景與創作經驗的視障人士來引起視障者的藝術需求與立場。首先透過後天失明視障藝術家兼策展人Scott Nelson的自身觀點去強調視障者對美學的需求如同明眼人般，不該因失去視力而減少接觸藝術的機會，反而能運用內心感受事物並透過多元形式去表達想法。因此，各種導致視覺障礙的成因對藝術家的影響可能是另一種創作風格的轉變與特色，例如：莫內(Monet)、畢沙羅(Pissarro)、梵谷(van Gogh)、竇加(Degas)、雷諾瓦(Renior)、高雅(Goya)等知名畫家並未因視力障礙而停止繪畫，反而塑造別具個人特色的視覺經驗再現與詮釋，又如歐姬芙(O'Keeffe)因晚年黃斑性病變因素而描繪微觀下的巨大花卉畫作，便成為她後期廣為人知的作品特色。

再者，取得博士學位的視障教師Dennis Sparacino表示因多次博物館的參觀經驗與刺激而開始接觸藝術、主修藝術創作先天失明碩士Rebecca Harris也強調美術館的參觀過程對於藝術創作具有相當大的助益、曾經任職大都會博物館與大英博物館的Anne Pearson不因自身罹患白內障而失去視障者該學習藝術的信念，又從視障者家長的訪談觀點顯示相當支持視障孩童應該參與藝術史、藝術欣賞與創作，以及認識建築空間等活動。

另一方面，第二章提供讀者認識視覺障礙的定義與種類，強調視覺是由多種生理屬性所組成，包含視野、光覺、色覺與對比覺等，且視覺障礙狀況的差異多樣化且複雜，文中也說明眼球各部位功能與結構缺損造成各種視覺障礙成因，以及視覺障礙觀看的模擬圖片，其中全盲者的人口比例約佔視覺障礙者一至兩成，而各種光學輔具都可協助藝術學習上對於圖像、空間、距離的測量與判斷，就教學者角度則須思考視覺障礙學生活動空間的色彩對比規劃，以及提供放大字體或加強對比的教材。

其次，本章節說明更進一步學習環境各種教學與互動策略，包含是否能確保視覺障礙學生能與他人溝通的機會、無須刻意避免使用「看」字眼、規劃學習空間與輔助設備確保視障學生得以獲得同等教學資訊、留意光線的反射或直線是否增加閱讀上的困難、指導他人在與視障生接觸時介紹自己並預先說明自己的接觸動作、避免教室內的門窗或櫥櫃在「半開」狀態以免增加危險、教材設計以放大並結合觸覺資訊之原理設計、協助視障者與他人接觸時以最佳視角相對、有效發揮低視能者的功能性視覺，最後一點則是「詢問」，想瞭解視障者需求的最佳方式即是主動詢問他們，而非以自我認定作判斷。

從本書可歸納出視障者學習藝術教育的觀點架構（如圖5），從一般民眾學習藝術多元領域活動與課程的益處，延伸思考到視障者學習藝術對視障者在認知成長與社會互動之正向影響。

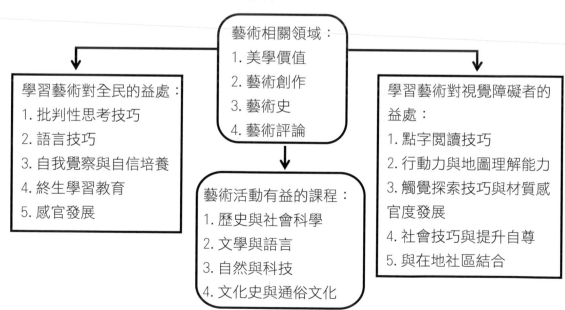

圖5、視障者學習藝術教育的觀點架構圖（製圖／趙欣怡）

二、從觸覺感知到視覺圖像認知

第三章是以探討視覺與觸覺之理論與研究，心理學家John Kennedy從十三歲先天全盲的女孩Yvette繪畫個案中引出多數的全盲孩子並不被鼓勵畫圖，然而在世界各地的多位視障兒童或成人的繪畫作品中已充分證明經由學習與練習，全盲者的繪畫空間理解與認知可達到與明眼人一般的程度。例如Kathy畫鳥表現形態掌握、Tracy的房子結構表現空間透視的深、Gaia的物件重疊與排列表現圖地關係(figure-ground)、Esref的風景或人物畫中精準表現空間透視概念。從以上這些案例中可以從中發現繪畫線條的輪廓概念即是平面的邊緣或彎曲的表面，各種物件不同角度的堆疊與交錯造成的界線，亦能從中代表立體空間中的物件關係，換句話說，只要能描繪表面、邊緣與角落就能描繪全世界，而這些繪畫的視覺原理透過線條呈現也能被視障者觸覺感知所理解與再現，即使是不完整或破碎的線條結構亦能構成在觸摸過程中理解立體圖像。因此，全盲者與視障者需要給予接觸藝術的機會以證明與明眼人透過繪畫經驗所表現的空間策略、繪畫視角，以及抽象隱喻概念相似，進而讓一般大眾思考觸覺感知所帶來視覺衝擊。

在觸覺圖像的發展歷史則由藝術史學家Yvonne Eriksson思考觸覺圖像的使用功能、類型與目的，從早期宗教宣傳需求提供給視障者認識聖經故事的觸覺圖像開始，接著就產出了生物學、化學、數學與地理等學科的教育需求所製作的觸覺圖像，一直到十九世紀末就發展出給視障者使用的藝術與建築觸覺圖像。至於文中提到各種觸覺圖製作方法的發展與案例，不跳脫視覺圖像的詮釋者、訊息內容的選擇，以及訊息的接收者三個元素，可依照不同屬性需求應用在相異的素材上，掌握簡易與清楚的造形表現原則，並簡化觸覺材質運用的數量，才得以讓視障者之觸覺認知發揮最大效用。而除了實體圖像中的視覺元素，如何將藝術圖像內涵所富有的情感層面透過觸覺轉化傳遞給視障者，仍將是當代美術發展所要面臨的挑戰。

Linda Pring與Alison Eardley提出的藝術觸覺圖像的製作的關鍵問題在於以何種視角與觀點再現真實視覺情境，尤其當轉譯過程又具有教育、政治、文化等多元目的需求時，全盲或弱視者接收到的訊息取向又將變得更加複雜，然而轉譯觀點可區分為三個面向，從語言、情緒與理解，圖像與文字，以及圖像化與想像力。而長年致力於研究視障者觸覺認知能力的心理學家Morton Heller更是堅信視障者與全盲者可自行創造觸覺圖像並且將其轉譯，透過由瑞典發明的觸覺畫板Raised-line Drawing Kits，視障者可觸摸到觸覺

線條，不僅有能力描繪真實物件的感知模仿與再現，更能表現繪畫過程中的情感。而同時具備視障美術教學經驗與理論研究的學者Simon Hayhoe也以心理學的觀點回溯視障者學習藝術的歷史理論正反觀點，從觸覺感知的本質定義到思考個人視障者美學教學實務經驗，證明了視覺藝術對於視覺障礙者而言是一種溝通的媒介，無論是在空間認知、物件感知、美學與創意的發展，都是無法被忽略的教育課題。

三、以多元感官資訊理解藝術

　　為了讓視覺障礙者理解藝術，本書在二十一世紀初彙整歸納出的學習工具與方法，從博物館與學校的觸摸體驗活動，包含真實藝術品、浮雕作品、立體模型、複製品、摹本與道具，可帶領視障者進行被動或主動的導覽活動，並搭配口述解說（verbal description），文中以視障者John Hull的實際經驗可印證觸摸活動對於開啟視野的重要性，可透過身體行動去體會教堂的巨大雄偉，也可以藉由觸摸手臂大小的複製雕塑品去感受原始的立體造型之美。另一方面，透過MarkettaPerttunen的視障生觸摸雕塑品質性研究則可從中分析出抽象與具象雕像作品的觸摸理解差異，抽象雕塑品的作品名稱意義說明以及材質對照可彌補對於真實物體造形參照之不足經驗，而具象雕像品的造形認知程度愈高也同時表現出較高的情感回饋，甚至可表述作品的風格特徵。然而，目前國內美術館與博物館而言，能真正提供觸摸的藝術原作仍然有限，或許未來在3D列印技術普及化的趨勢下，將會有更多仿原作材質的複製藝術品可供視障者觸摸欣賞。

（一）口述影像與多元感官活動

　　而目前仍最常被用來讓視障者理解藝術的方式仍是以口述解說為主，以非視覺語言來轉譯視覺化的世界，無論是針對博物館參觀的引導、藝術品的解說或歷史文化脈絡的說明，都是為了讓視障者與明眼人一樣感受藝術的美好，更願意進入博物館認識世界。因此，由電視電影口述影像概念發展應用於靜態畫作或展品的解說上，傳播領域學者Joel Snyder提出必須培養敏銳觀察力、選擇編輯與轉譯、使用生動又富想像力的用語，以及表現情感的解說技巧四項能力，方能成為為視障者服務的優秀口述影像導覽專家。同時，作者也提出十六項的藝術品之視障口述影像解說內容要點，可提供博物館與美術館教育人員實務應用參考，簡述如下：

1. 基本資訊：藝術家、國籍、作品名稱、年代、日期、媒材、尺寸、作品來源或位置等訊息，但尺寸解說上可用真實物件的比例對照。
2. 整體概述：作品主題、形式與色彩，也就是作品中的視覺元素的說明。
3. 作品中的方向指引：建議可以使用視障者為中心的時鐘概念去解說物件方位。
4. 描述作品中主要的技法或媒材：因為藝術家使用的技法與媒材將會影響作品所呈現的風格與意涵。
5. 探討風格取向：風格的形成是創作技法、調性、色彩與主題選擇的結果。
6. 使用精準的詞彙：依照視障服務對象的程度差異選擇合適的藝術專門用語。
7. 生動的內容：生動的細節可增加視障者的作品圖像連結。
8. 說明作品的設置想法：闡述策展人對於作品空間配置與形式呈現的想法。
9. 參照其它的感官經驗：結合多元感官的體驗過程，提升藝術作品的理解。
10. 以類似物品解釋無法觸摸的概念：例如影子或白雲的概念，可用真實的生活情境並轉化其他的物質來替代說明。
11. 透過模仿增加理解：為了增加與作品內容的認知連結，可鼓勵視障者模仿作品中的動作、情緒或感覺。
12. 提供歷史與社會脈絡：從文化歷史角度闡述藝術作品的意義與價值。
13. 創造聲音意向連結：從作品或空間的情境中尋找聲音元素去引發聯想。
14. 觸摸作品：如同前述提到觸摸真實藝術原作所帶給視障者的強烈感受。
15. 可觸摸的替代物品：當原作無法觸摸時，複製品或贗品等任何可用以理解原作的素材皆可提升視障者對作品的理解。
16. 藝術作品的可觸摸圖像：為搭配口述影像解說內容，同步使用觸覺圖像有助於視障者的多元感官理解認知。

　　而目前國內的博物館與美術館也正積極在推動視障者口述影像服務，除了專業導覽人員的培訓，以及結合無障礙導覽設備與應用程式開發的內容，包含已經製作完成的國立臺灣博物館、高雄勞工博物館、國立臺灣歷史博物館，以及正在製作中的國立臺灣美術館、國立故宮博物院本院與南院、國立臺灣史前博物館等，針對不同屬性與類型的展品，依照視障參觀者的行動與非視覺理解上的需求進行文稿撰寫，並搭配軟硬體設施、空間引導與教育活動，讓視障者未來有機會進行自主導覽，以期達到國內正積極推動的文化平權的推動目標。

另一方面，視障者主要的訊息來源除了仰賴聽覺的口述解說，聲音元素更是能帶動另一個藝術感受的情境，如同康丁斯基的音感繪畫理念，從聽覺認知對於節奏與曲調的連結產生視覺圖像的色彩、線條與造形。同時，結合視覺、聽覺、動覺等複合感官元素的戲劇表演也是值得作為開發視障者藝術理解的學習媒介，可進一步在導覽活動中放入動態表演或模仿元素，創造更多非視覺藝術意象的產生與情感上的互動。

（二）觸覺圖像製作與應用

　　承接上一小節研究理論子題中所提到的觸覺圖像，在製作素材上差異可從運用熱印機與發泡墨水的發泡紙（microcapsule or swell paper）、類似絹印且較為耐用的絲網印製（silkscreening），複製實體物件表面造型的熱成型技術（thermoform），並以依照書中建議的製作原則去思考藝術作品的觸覺圖像轉化。首先可選擇較為簡易，以及可區分為最多四個圖層的複雜圖像，不建議選高度複雜的圖像是因為無法區分圖層並難以透過觸摸理解圖像中的細微物件，例如莫內的<花園作品>充滿混合的色彩與不清晰的輪廓，難以辨識出清楚物件形狀或空間範圍，建議則以口述解說帶領參觀者以整體概念感受作品中的情感元素。接著在製作原則中，首先要對藝術作品的時代背景與創作者理念有充分的理解，並搭配口述解說描敘的內容來選擇要製作的內容，必要時要捨去不需要的細節，為了充分傳達作品理念。其次，如何運用點、線、面的元素去表現藝術品中的主體、空間、遠近等概念，例如：常以較粗的實線條在重疊圖層中表現較為重要的主題範圍、離觀者較近的物件輪廓、或對應真實的建築實體結構。再者，如何將較為複雜的作品區分為多個圖層，除了作品整體，最簡單的分層原則是前景與背景（foreground and background），或者分為圖與地（figure and ground），另一種方法則是放大較多細節之的區塊，用比例概念轉換去連結視障者的完整圖像認知。而雕塑品的觸覺圖像雖然不需要區分成多個圖層，但需要製作不同視角所構成的立體圖像，以及特別放大較多細部紋路與造型的範圍，尤其是建築觸覺圖像更需要表現平面圖、立面圖與剖面圖來完整再現建築實體結構的空間造型。最後，可以各種素材完成製圖後，參照口述影像撰寫的原則，兩種導覽資源相互搭配，以達到最佳的訊息傳達效果。

上述的製作原則仍值得參考運用，尤其本書在文中提供數個觸覺圖製作的紋路圖樣、線條、符號的實體範例，結合點字成為雙視觸覺圖，可供專業人員製作參考。另一方面，目前國內的博物館仍多以發泡熱印紙為主要製作觸覺圖的方法，然而，觸覺圖像的製作素材歷經了十幾年的創新科技發展，現有的製作方法也從類比到數位，借由實體物件掃描，製作成3D數位浮雕，並以各種仿真材質列印成立體化觸覺圖像，達到觸摸實體物件的效果。甚至筆者也鼓勵博物館專業人員可學習如何以更輕便的3D列印筆快速描繪成觸覺浮雕或立體教材，解決製作傳統觸覺教材耗時與不耐用之缺點。

（三）藝術創作的多元媒材

　　承前述藝術教育活動帶給視障者的益處，藝術創作確實是相當迫切與影響深遠的學習活動，除了觸覺、聽覺等多元感官的開發，更有助於視障者在跨領域學科的能力發展，進而學習表達想法與抒發情感，促進與他人的互動交流，甚至創造藝術家的職能發展機會。而文中提到賓州美術館早在1971年開始就提供視障者藝術創作的課程，從典藏品的理解去發展自我的創作，利用紙漿、石膏、碎石、粘土、木頭、石材、纖維與複合媒材進行各種立體造型創作，同時也進行版畫創作課程，是歐美地區美術館推動視障美術創作活動相當積極的展館。

　　因此，本書積極彙整各類視障者可使用的藝術創作素材，從繪圖、油畫、雕塑或立體造型、版畫與攝影創作活動中可運用的材料，可供規劃相關活動搭配不同展品屬性之博物館與美術館教育人員參考（如表5-1）。

表5-1、盲人美術創作材料與技術（筆者彙整）

藝術類型	創作素材
繪畫(Drawing)	鉛筆與蠟筆 鹽、沙、種子、米粒 黏膠 浮凸畫板(raised-line drawing board) 臘條/膠條(wikki-stix) 石膏畫/陶磚畫 鋁片繪畫 膠帶繪畫 黏性表面的橡木標籤
油畫(Painting)	材料：海綿、蟲膠塗刷(shellac brushes)、調色刀 彩繪工具 彩繪方法：可混合沙子並使用膠帶完成構圖
雕塑(Sculpture)	黏土 輕質填充複合物 石膏紗布 塑膠黏土 紙漿: 面具、紙箱、碗盆 磚、木片、粉筆、齒模(dental plaster)、木塊、石子 聚苯乙烯(polystyrene)、軟木、牙籤 串珠、小物件 質感拼貼與構圖 紙板與紙雕(摺紙) 線條雕塑 木屑、細枝、牙籤、火柴 活動雕塑
版畫(Printmaking)	單版印刷 浮雕創作
攝影(Photography)	傳統或數位攝影（搭配底片或記憶卡）

上述的材料類型皆可搭配觸覺操作帶領視障者表現個人想法，書中也提供可參考的應用方法，就當時的傳統創作媒材類型而言，幾乎都能沿用至今。然而，現今視障者可用以運用的材料已可以廣泛開發，從類比材料到數位創作，例如攝影創作活動隨著科技輔具與應用程式（APP）的快速發展，現已有專門開發給視障者學習攝影的軟體程式如〈TapTapSee〉，搭配大數據（big data）的圖像分析與文字敘述轉換，以及視障者主要資訊來源的智慧型行動裝置所附加的語音朗讀功能（voiceover或talkback），提供視障者可聆聽影像之描述內容，並自主決定是否按下快門完成攝影，都將是非視覺創作類型的一大進程，也提升了視障者接觸藝術創作的機會。

四、探索博物館與美術館的視障藝術活動

　　博物館的定義泛指各種能讓每一位民眾平等享受並學習其中資源的公共空間，同時包含各種不同類型的博物館，包含科學、歷史、藝術等。而博物館的無障礙設施乃為博物館大眾化與身心障礙者藝術欣賞權益之一項重要指標，1993年由美國博物館學會（American Association of Museum）出版的《The Accessible Museum: Model Program of Accessible for Disabled and Old People》彙集了北美地區博物館所舉辦身心障礙活動，其中也包含視覺障礙者的藝術探索與體驗活動。而1989年 由美國盲人基金會(American Foundation for the Blind)所出版的《What Museum Guides Need to Know: Access for Blind and Visually Impaired Visitors》，以及，以及岡田潔2003年《關於視覺障礙者的美術館利用》譯文中提到視障服務資源，加上本書2002年網羅當時歐美地區重要博物館與美術館的案例，2011年經由筆者彙整如表5-2。

表5-2、博物館與美術館視障參觀資源（Chao，2011）

博物館或美術館	視覺藝術教育之視障服務資源	服務年齡層
Louver Museum (法國)	語音導覽 可觸式收藏複製品 觸覺導覽 觸摸藝廊 創作工作坊	所有年齡
The British Museum (英國)	創作工作坊 放大之館內地圖與說明 觸覺圖像 放大鏡 語音導覽系統 可觸式收藏品與複製品 點字手冊 可觸式雕塑 觸摸藝廊 陪同參觀服務	所有年齡
The Art Institute of Chicago (美國)	觸摸方塊(Tac Tiles Kits) 彩色翻拍相片 放大字體的說明書 點字說明 陪同參觀服務	所有年齡
Birmingham Museum of Art (美國)	具有色彩與質感之 3D 畫作 作品口語解說 區分明眼與視障參觀者	學齡兒童與成人
Cummer Museum of Art & Gardens (美國)	觸覺導覽 3D 雕塑品與畫作模型 觸覺圖表 閱讀輔助設備，包含語音、點字、字體放大 口語解說 藝術創作課程	所有年齡
The Jewish Museum (美國)	3D 模型與複製品 觸覺圖像 口語解說	所有年齡

Metropolitan Museum of Art (美國)	可觸式收藏品 口語導覽 觸覺圖像 藝術課程與工作坊 閱讀輔助設備，包含語音、點字、字體放大 個人化觸覺導覽	所有年齡
MuseoOmero (義大利)	3D 模型、口語解說 點字、字體放大手冊	所有年齡
MuseoTifologico (西班牙)	3D 模型、語音解說 觸覺浮凸地圖	所有年齡
Museum of Fine Arts, Boston (美國)	自主導覽設備 點字、字體放大手冊 觸覺導覽 可觸式收藏品 口語解說 聲響作品	所有年齡
Museum of Modern Art, New York (美國)	點字說明 字體放大說明 3D 模型 口語解說 可觸式作品設計 大尺寸圖像輸出 觸覺導覽 創作工作坊	幼稚園到高中之學生、成人
The National Gallery, London (英國)	口語解說 聲響作品 有限的觸摸式作品 複製品	老年人
Philadelphia Museum of Art (美國)	點字、字體放大手冊 觸覺與點字圖表 可觸式圖表與物件 具有觸覺圖層的 3D 畫作模型 口語解說 永久典藏作品之觸覺導覽 每週性藝術史課程與工作坊 視障學生藝術作品展	觸覺導覽提供給所有年齡層；自我導覽設備提供給青少年與成人

Queens Museum of Art (美國)	點字、字體放大說明 觸覺圖表 照片放大輸出 展出物件之觸覺模型 特寫影像與螢幕 浮雕圖案製作 放大鏡	一年級到高中學生、成人
Tate Modern (英國)	小組討論 觸覺圖像 可觸式作品 具有質感的圖像 討論、行動、遊戲	所有年齡；觸覺導覽適合青少年與老年人
The Museum of Fine Arts, GiFu (日本)	點字說明版 字體放大說明 可觸式圖版 立體熱印書(認識繪畫圖像) 口語解說 「視障者用典藏品導覽手冊」	所有年齡
The John Marlor Arts Center, Georgia (美國)	觸覺浮凸地圖 可觸式收藏品 藝術課程與工作坊 錄音帶解說	所有年齡
The Fine Art Museum of San Francisco (美國)	可觸式收藏品 藝術課程與工作坊 點字說明版 字體放大說明 錄音帶解說	所有年齡
Kimbell Art Museum (美國)	創作課程與研習營 3D 建築模型 可觸式收藏品	兒童

從表5-2中可發現，多數博物館或美術館的服務對象並不侷限年齡，主要的服務以觸覺導覽解說活動為主，同時搭配口述影像、點字或放大字體刊物，以及觸覺圖像教材，但有提供自主導覽、原作觸摸或創作工作坊的展館卻是相當稀少。時至今日，筆者實地走訪歐美多國，西方先進國家已經逐漸突破各類型非視覺媒材，大力提倡視障者藝術創作活動，以及嘗試更新的觸覺立體化技術，包含3D列印技術與，也有更多的展館提供多元且常態的視障參觀資源與服務，克服早期博物館與美術館的限制，例如：英國Museum of London在2013年針對全館常設展設計視障者自主導覽服務、西班牙Prado Museum在2015年以熱感應技術將名畫立體化並重新設計尺寸與色彩等，案例繁多不及備載，日後將另撰專文整統分析。

而國內的案例中，在筆者早期的研究中提到自1993年臺北市立美術館開始嘗試羅丹雕塑展視障觸覺導覽活動，除了探究觸覺體驗活動的發展歷史，更關注2005年國立臺灣博物館開始規劃視障者進行藝術創作活動，亦於2012年與視障公益單位合作規劃視障語音導覽系統與雙視點字觸覺手冊。筆者同時在文中分析國立臺灣博物館「看見博物館」、臺北市立美術館「樂透-可見不可見」、國立故宮博物院「跨越障礙，欣賞美麗」、國立歷史博物館與高雄市立美術館的「羅浮宮觸覺教育展」，以四個主要的視障藝術展覽與推廣活動，歸納出空間引導與設施、參觀輔具、多元感官利用裝置，以及創作工作坊活動等面向建議適合視障者的參觀服務資源與活動（Chao，2011）。

而國內自2007年頒布《身心障礙者權益保障法》起，明定保障身心障礙者之文化參與權，文化部並於2012年成立於「身心障礙者文化參與與推動小組，2013年以視障、聽障、肢障、心智障個別編列經費推動示範點，特別將國立臺灣美術館列為主要視障參觀者服務示範點，辦理視障團體與親子藝術參與活動，同時設置點字與語音設備，並增加每周四上午常態性專人導覽服務與藝術參與活動（陳佳利，2015）。同時，國立臺灣美術館也於2016年結合微定位導引系統，以視障者自主導覽為目標的口述影像應用程式開發，提供室內與戶外雕塑園區的典藏展品為導覽內容，以期符合由中華民國博物館協會在2013年成立友善平權委員會，及2015年所提出《友善平權政策》，以「誕生知識、友善平權，屬於全體臺灣人的歷史博物館」為使命，致力營造友善環境、推動知識平權、提供多元詮釋、創造平等機會，以及提供友善服務，當然也包含了視覺障礙者的導覽服務，都是讓身心障礙者參觀博物館的議題逐漸被重視的里程碑（呂理政，2015）。

五、結語

　　綜觀本書所提供的研究理論與實務資源，值得再次印證當下博物館與美術館的責任早已不只是保存藝術品與展示，給予民眾的藝術教育責任更是未來所要面對的重要挑戰，尤其是容易被忽略的身心障礙者，展覽館更是該規劃多元的資源與設備以吸引更多的參觀者。然而，視障參觀者的服務為何顯得特別重要，由於博物館與美術館大多以視覺藝術作品為主要展出內容，藉由視覺欣賞與參觀者產生互動，然而，當藝術教育過分著重於視覺上的形狀與色彩的資訊，往往忽略參觀者仍具有其他感官的互動權益，也藉由多元感官的輔助刺激，讓藝術欣賞的互動可以更加全面與完整。

　　其次，該如何能讓視障參觀者在博物館或美術館中獨立行動並參觀藝術品，更是所有展覽館都急切該重視的問題，空間設施的規劃、多元感官可及的藝術品、觸覺與語音資訊、藝術品模型的複製、導覽人員的培訓、藝術創作工作坊的設立，更是關於行動安全、人權自由的重要議題。最後，視障藝術家的創作成果與技巧必須藉由更多的藝術教育資源去開發與保留，方能延續給未來的視障學生，除了生活上美學的體驗，與心靈上的互動，也能發展出更多藝術型態的職業導向。

參考文獻

AAM. (Ed.). (1993). The Accessible Museum: Model Program of Accessible for Disabled and Old People. American Association of Museum.

Chao, H. (2011). Art education for the visually impaired from a visually impaired artist to art appreciation for the visually impaired. Unpublished doctoral dissertation, National Taiwan University of Science and Technology, Taipei, Taiwan.

Groff, G.& Gardner, L. (1989). What Museum Guides Need to Know: Access for Blind and Visually Impaired Visitors. American Foundation of Blindness.

呂理政，2015。學做友善平權的博物館─國立臺灣歷史博物館的反省與展望，博物館簡訊，73：18-21。

陳佳利，2015。邊緣與再現：博物館與文化參與權。臺北：臺大出版中心。

岡田潔，2003。關於視覺障礙者的美術館利用 (黃貞燕等譯)，日本現代美術館學。臺北: 五觀藝術管理出版。

國家圖書館出版品預行編目(CIP)資料

藝術。可見/不可見：視障美術創作與展演教學實踐
／ 趙欣怡作. -- 雲林縣虎尾鎮 ： 臺灣非視覺美學
教育協會, 2018.02
面 ； 公分
ISBN 978-986-96231-0-0 (平裝)
1. 美術教育 2. 視障教育

903 107002678

藝術。可見/不可見
視障美術創作與展演教學實踐

Visible & Invisible Arts：Practice of Teaching Visual Art and
Performance Creation Curriculums for the Visually Impaired

作者：趙欣怡
教案設計：趙欣怡、許家峰
美術編輯：王奕靜
攝影：無畏團隊、鍾志豪、吳珮棻
出版單位：社團法人臺灣非視覺美學教育協會
地址：632雲林縣虎尾鎮德興路75巷22號8樓
電話：05-6983539
傳真：05-6985797
官網：www.tabva.org

承印單位：宏國群業股份有限公司
出版日期：2018年2月
ISBN：978-986-96231-0-0
定價：新臺幣350元

出版補助：社團法人台灣一起夢想公益協會
課程補助：社團法人台灣一起夢想公益協會、廣達文教基金會、
　　　　　廣達集團、法藍瓷第四屆想像計畫、文化部文化平權
　　　　　推廣計畫、財團法人基督教惠明盲人福利會、私立惠
　　　　　明盲童育幼院、私立惠明盲校、數藝通科技有限公司